U0010672

最強的
動聽聲音法則

只要改變聲音，就能提升好印象與說服力，
工作及人際關係也會順利到讓你覺得不可思議！

動聽聲音製作人
傳達法則諮詢專家
村松由美子 著

林冠汾 譯

晨星出版

前言

你喜歡自己的聲音嗎?

每次在以聲音或說話技巧為主題的講座上這麼發問時,總會聽到將近三分之二的參加者回答不喜歡自己的聲音。

我能體會大家的心情。

以前的我也不喜歡自己的聲音。

不過,現在的我超級喜歡自己的聲音。

說話小聲到聽不清楚,非得要人家反問一遍。

聲音莫名地尖銳刺耳。

聲音沙啞。

說話含糊不清。

聲音大到給人一股壓迫感。

相信拿起本書的朋友，應該都對自己的聲音有著某種自卑感或感到困擾吧。

事實上，不論年齡多大，都有可能大大地改變聲音。

我就是一個很好的例子。

聲音經過鍛鍊後，能夠帶來自信，表達力也會提升，進而觸動聽者的心。

這就是「動聽聲音」。

所謂的「動聽聲音」，是指每個人與生俱來的「真實聲音」。

市面上介紹如何提升「說話技巧」的書籍或雜誌包羅萬象，但我倒覺得「聲音」

比什麼都來得重要。

為何聲音如此重要呢？

那是因為如果能夠自然發出自己的「真實聲音」，個性會變得正向自不在話下，也能夠自然而然地取得周遭人們的信賴。這麼一來，工作和人際關係甚至將會順利到讓你覺得不可思議。

這就是我一路以來，花費人生七成的時間研究聲音，引出多達四萬人的「真實聲音」後所得到的結論。

在這個時代，大量的資訊無時無刻迅速流通。

如果只是想獲得知識和資訊，只要坐在電腦前面進行搜尋，就能取得大量的免費情報。

因此，這時代光是大談道理並無法說服人們。

能不能在真實生活中觸動對方的心，緊緊抓住對方的目光不放才是決勝關鍵。

此時，「感動」會是影響力甚大的要素。

「不過是改變聲音，就說人生也會改變……這太誇張了吧。」

● 聲音是一面映照出身心狀態的鏡子

大家理所當然會有這樣的感受。

事實上，如果只是形式性地改變聲音，像是有意識地提高音調發出討喜的聲音、發出低沉的聲音展現威嚴，或刻意以活潑的音調說話等等，工作和人際關係也不會有什麼太大的改變。

畢竟聲音騙不了人。

我在後面會做詳細的說明，**其實聲音會透露一切，不論是當天的健康狀況也好，精神狀態也好**。當健康狀況或精神狀態欠佳時，聲音一定也會露出破綻。

所以，當你在逞強時，其實聽你說話的人老早就識破了。

在這樣的狀態下，即使做出「我能勝任這個任務！」、「我沒問題！」的發言，也難以掩飾聲音裡的「虛假」成分。對方聽了後，就會感覺到不對勁。

人們對謊言非常敏感，所以，當聽到參雜謊言成分的聲音時，就會在無意識之間產生「把任務託付給這個人似乎有點危險」的心態。

如果是在進行簡報或會議的場合，可能就會因此被略過；在接受面試的場合，可能就會遭到淘汰；若在演講的場合，肯定會招來聽眾的生厭表情。

我明明做好了萬全準備，怎麼老是不順利？如果這是你的心聲，我必須告訴你原因很有可能就在於「聲音」。

不過，不用擔心。

只要能夠發出真實聲音，你將會發現狀況出現明顯的轉變，事情也會進展順利。

真實聲音擁有超乎你所想像的力量。

● 聲音改變，工作與人生也會跟著改變

目前，我以企業培訓講師、講座講師、傳達法則諮詢專家的身分積極投入活動，進而協助人們擁有動聽聲音。

我還是個大學生時，便開始從事電視記者、企業活動的司儀、自由播報員、新聞主播、旁白員、廣告歌曲歌手等各種透過聲音呈現的工作。

出社會後，我一邊工作、一邊上研究所專攻「聲音與心理」的關聯，並撰寫論文，也曾經在歐洲和日本的健康心理學會發表。

除此之外，我也學習過藉由聲音等身體性行為來提升心理層面的身體心理學，並取得可針對預防心因性疾病，提供建議的專業健康心理師資格。

我不得不承認自己完全是個聲音狂人，人生除了聲音還是聲音。

擁有這樣的背景，在舉辦聲音相關經驗和專業知識滿載的講座時，總會有許多因為聲音而抱有各種不同困擾的人們聚集前來。

這些人都沒能夠發出真實聲音，無一例外。

不過，透過上課所學，就會發現很多事況明顯出現好轉。

「以前我最怕做簡報了，但現在可以靠簡報順利達成工作上的談判。」

「我把廣告影片上傳到網路後，短短**30分鐘**就接到了產品訂單。」

「我只是參加跨業界交流會跟人家聊天，就接到好幾個人的委託案。」

「上台演講後，有人跑來跟我說：『我變成你的粉絲了。』」

前述例子聽起來或許像是騙人的，但都是上過課的朋友們的真實回饋。

為什麼會有這樣的改變呢？

簡單來說，當學會發出真實聲音，聽起來就不會有「虛假」成分。

為什麼只是改變聲音而已，聽起來就不會有「虛假」成分？

關鍵在於運用身體的方法。

只要學會正確地運用身體來發出真實聲音，就不會精神緊繃，也會自然而然地變

得坦率。如此一來，聲音裡就不會參雜虛張聲勢、自我防衛、自虐或拍馬屁等虛假成分。

為什麼呢？因為只要改變聲音，身體就會改變；身體改變，心理也會改變。

就身體心理學來說，這樣的事實被稱為「身心連結」（Psychosomatic relationship）。

本書也會從身體心理學的觀點，針對聲音來進行解說。

● 「真實聲音」是一輩子的技能

基於上述種種理由，我希望透過本書傳達給大家的第一重點就在於：幫助自己擁有「動聽聲音」的身體運用法。

改變姿勢。改變呼吸方式。改變肌肉動作方式。

只需要做這些改變，就能夠發出真實的聲音。

這麼一來，給人的印象也好、說服力也好，都會自然而然地發生變化，大家也會

開始對你產生信賴。

在那同時，因為你的聲音讓人聽得舒服，也就會變得能夠觸動他人的心。

屆時你將會發現自己的聲音充滿活力且具有吸引力，連自己都會不禁聽得入神。

「我討厭自己的聲音……」抱有這般想法的朋友，請你試著想像一下。

從你呱呱墜地到死去，一直都會聽見自己的聲音。

如果這個聲音變得充滿活力且具有吸引力，就連你自己也會極其自然地產生「我的聲音真好聽呢！」的想法，那會是什麼樣的感覺呢？

如果你每次開口說話，大家都會認真聆聽，還會面帶笑容地點頭附和，那會是什麼樣的畫面呢？

請想像一下如果變成那樣，與他人溝通會是一件多麼開心的事，每天的生活會有多麼充實？

不只如此。

事實上，懂得如何發出真實聲音後，不僅聽者的反應會改變，你本身也會改變。

畢竟每天會聽見並受你的**聲音影響最大的人，就是你自己本身**。

原因我會在書中依序做說明，但在這裡想先告訴大家若懂得運用身體來發出真實聲音，身心會放鬆下來，同時也會越來越活化。

這麼一來，你將不會再累積疲勞或肩頸痠痛，表情也會變得溫和，參加聯誼時能夠逗得大家哈哈大笑，還會感受到瘦臉效果！

大家或許會覺得我是在開玩笑，但這些全是事實（笑）。

「動聽聲音」可以改變自己、改變聽者的反應、改變人生。

若能擁有這個魔法聲音，並懂得運用在交談時可有效觸動聽者的心的「傳達法」，那簡直就是如虎添翼。

對於可觸動人心的「傳達法」，本書也會進行說明。

12

● 如何閱讀本書？

本書共有五個章節。

第一章會先與大家分享「聲音所持有的影響力」。

在這裡會向大家說明本應是用來傳達想法的聲音，為什麼會讓聽者產生不信賴感？

為什麼擁有真實聲音後，就能夠博得他人的信賴？

另外，身為比大家早一步擁有「真實聲音」的經驗者，在此也會介紹聽眾在參加過我的講課後，有了什麼樣的改變？

期望透過此章節的內容，幫助讀者朋友們理解真實聲音為何能夠深深觸動聽者的心。

第二章將告訴大家真實聲音所持有的影響力會如何改變一個人。

真實聲音能觸動的不只有聽者的心。

它也會觸動身為聲音主人的你。

當你學會發出真實聲音後，身心健康狀態和內在都會大大改變，並且是往好的方向改變。

你是不是已經開始期待自己會有什麼樣開心的轉變了呢？

請務必透過此章節的內容，好好確認真實聲音能夠為你帶來何種好處。

接著，來到第三章之後將會與大家分享如何實踐，也就是動聽聲音的基本發聲法。

「我要以最快的速度讓自己的聲音變好聽！」如果這是你的心聲，可以直接翻到第三章開始閱讀也沒關係（當然了，如果可以從最前面讀起，很多部分會更能夠理解其背後的原因）。

第四章將會與大家說明如何有效運用透過第三章習得的動聽聲音。

請大家依自己的需求來做練習。

最後，第五章將會介紹以動聽聲音傳達想法的技巧。

注意「說話的順序」或留意要從什麼「觀點」來拼湊話語；光是做到這些動作，就會明顯感受到把自己的想法傳達給對方並非什麼難事。

「我聽不懂你在說什麼？」如果你曾經被人這麼說過，請務必好好學習第五章所介紹的技巧。

期望讀者朋友們能夠藉由本書所介紹的方式擁有「動聽聲音」，一起把感動擴散出去。

讓我們開始吧！

目次

第 1 章

說話方式有九成
靠的是「聲音」

有的人聲音吃香，有的人吃虧

這世上，有的人聲音吃香，有的人卻很吃虧。

既然你此刻會拿著這本書，就表示已經隱隱約約察覺到這個事實了吧？

舉個例子好了，參加公司內部的企劃會議時常常需要進行簡報。

「很不錯！」、「很有趣呢！」一如往常，A員工的企劃輕輕鬆鬆過關。

「嗯⋯⋯感覺少了點什麼。」、「震撼力不夠。」相較之下，B員工的企劃卻屢屢慘遭退貨。

不過，在簡報結束後若是重看一遍企劃書，有時會發現兩人寫的內容幾乎相同。

這樣的狀況其實挺常見的，對吧？

A員工和B員工究竟有什麼不同？

相信大家都已經知道答案，但還是容我在這裡點出來。

沒錯，就是「聲音」。

明明沒說什麼深具內涵的話語，卻讓人產生錯覺，莫名感到具有說服力，這一切都是因為聲音好聽。

他是個什麼樣的人？他說的話是什麼意思？一個人的這些印象會因為聲音而大受影響。

「為什麼他每次都能夠諸事順利？」

原因就是這種人擁有天生麗質的好聲音。

空有好的談話內容卻無法傳達想法

有個法則能充分表達出這個事實。

《你的成敗，90％由外表決定》，不知道大家有沒有看過這本標題震撼力十足的書呢？

麥 拉 賓 法 則

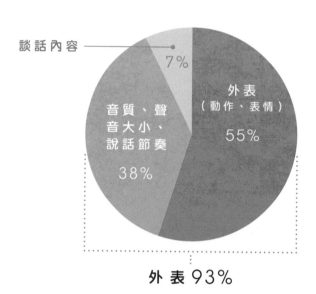

談話內容 —————

7%

外表
（動作、表情）

55%

音質、聲
音大小、
說話節奏

38%

外表93%

書名中的數字「90％」來自「麥拉賓法則」，是由美國心理學家艾伯特‧麥拉賓（Albert Mehrabian）博士研究而得。

根據此法則，說者帶給聽者的印象會依下列要素而定。

事實上，「90％由外表決定」當中，「聲音」約占了四成的比例。

可見聲音足以左右一個人的印象。

順道一提，「談話內容」帶給聽者的印象只占了區區7％。

這麼說的確沒錯。

根據近期的研究報告，已得知人類在說話時，「聲音」會比「話語」更早一步傳遞到大腦邊緣系統（Limbic system）。

這代表著什麼呢？這表示首先入耳的聲音印象，將會對後來才接收到的話語感受造成影響。

步傳遞到大腦邊緣系統（Limbic system）

大腦邊緣系統負責掌控食慾、性慾、睡意等「本能」，除此之外，也會針對接收到的資訊貼上「喜歡／厭惡」、「開心／不開心」的情緒標籤。

舉例來說，當大腦邊緣系統接收到聲音後，覺得「這聲音真是響亮好聽」而貼上「喜歡／開心」的標籤時，聽者腦內就會分泌出多巴胺等屬於快樂物質的荷爾蒙。

於是，聽者會感到心情愉悅，進而產生「聽這個人說話會讓人有種期待的感覺呢！

這表示他肯定是在分享很有趣的話題」的認知。

相反地，如果覺得接收到的聲音「嗯～聽不太清楚在說什麼。這聲音很討人厭耶⋯⋯」而貼上「厭惡／不開心」的標籤，聽者腦內就會分泌出產生憤怒情緒的荷爾蒙「正腎上腺素」（Norepinephrine）。

因此，聽者內心就會產生「聽這個人說話讓人覺得好不耐煩喔！這表示他說的話題會很無趣」的認知。

也就是說，聲音的不同甚至能改變帶給聽者的情緒以及其對於談話內容的感受。

「那這樣不論製作出再好的會議資料或簡報，也會因為聲音不好而幾乎無法把內容傳達出去囉？」

沒錯，就是這麼回事。

這事實讓人很挫折，對吧？

好聲音的關鍵就在「嬰兒」身上

那麼，可以使對方自然而然地願意豎耳傾聽，並對談話內容感興趣之「具傳達力

26

聲音」是什麼樣的聲音呢？

那就是我在前言裡也提到過的「動聽聲音」，也就是自己本身的「真實聲音」。

話說回來，什麼叫作「真實聲音」？

意指能夠在最自然、最輕鬆的狀態下，從體內發出來的聲音，並且是最帶有回響的聲音，同時也是那種發出來之後會讓人覺得無比舒暢的聲音。

通常會是在不勉強使力之下就能夠發出的飽滿聲音，所以不會有含糊不清、高八度或破音的現象。

因為是放鬆自然的聲音，很容易就能聽清楚內容，所以聽者的心情也會變得舒坦放鬆。

也就是說，對發聲者自身也好，對身為聽眾的對方也好，都會是「好聲音」。

這當中的重點在於「回響」。

如何才能發出帶有極佳回響的「真實聲音」呢？只要讓自己回到嬰兒的狀態就行了。

就發聲來說，最理想的是「嬰兒的哭聲」。

人們呱呱墜地的同時，也會發出宏亮的哭聲。

嬰兒在此時所發出的屬於真實自我的聲音，顯得清透又直接。

那聲音能夠清晰地傳進人們的耳裡。

如果是在捷運上，嬰兒的聲音足以響遍整個車廂。

為什麼會如此響亮呢？原因是嬰兒不會無謂地使力。

剛出生的嬰兒連翻身都不會，一般而言，他們會呈現出對人類身體來說最放鬆、沒有使力的仰臥姿勢。

這個姿勢不會對身體造成負擔，所以呼吸肌肉和喉嚨肌肉得以發揮最大極限作用，使喉嚨呈現充分敞開的狀態，因此，才能發出響亮的聲音。

此外，嬰兒一直保持著仰臥睡姿，所以橫膈膜也不會承受負擔。

所謂的橫膈膜，是一種位在肺部下方、呈現圓頂形狀的肌肉，主用以促使肺部動作的器官。

當人類保持直立姿勢，橫膈膜會因為重力而受到其他器官壓迫，因此，直立時必

須使點力氣才能動作橫膈膜，但如果橫躺下來，就會因為重力減輕而能更輕鬆地深呼吸。**想要有響亮的聲音，必須先有飽滿的呼吸。**

躺在床上的嬰兒能夠在無意識間彈性運用橫膈膜，所以吐氣時的力道會變得強勁，而能發出嘹亮的聲音。（引用自《聲音小百科》／暫譯，『声のなんでも小事典』，和田美代子 著／米山文明 監製）

嬰兒哇哇大哭之所以會響遍四周，就是因為他們會像這樣保持放鬆地從體內發出聲音。

像嬰兒一樣毫無使力、屬於真實自我的聲音。

這種聲音正是人所持有的「真實聲音」。

這也代表著**每個人都擁有響亮的好聲音。**

每個人出生時，都是以這個自己天生擁有的聲音展開人生。

你當然也不例外。

讓人覺得聲音聽起來「不對勁」的原因

不過，隨著成長，我們的聲音會因為各種因素而受到壓抑。

不可以吵鬧、不可以亂說話、避免被人家取笑、要懂得合群……，意思就是，我們會慢慢培養出社會性。

雖然現在的我從事聲音相關工作，但在以往，我也曾被這些因素影響，說話聲若蚊蠅。

聲音小就算了，還會含糊不清，所以經常被反問：「什麼？」或被人說：「我聽不清楚妳在說什麼？」

我的雙親因為愛孩子而管教嚴厲，現在回想起來，不禁覺得小時候的我很習慣察言觀色，而壓抑自己的意見或情緒。

我習慣往內心壓抑情緒，不向外界表現自己的存在，也就是說，與人相處時我經

常採取不出聲的方式。

因為一直壓抑自己的存在，聲音也就變得小聲，也習慣說話吞吞吐吐的。

若是像這樣為了保護自己而嚥下想說的話，就會逐漸變得不想好好張開嘴巴說話，聲音也就顯得含糊不清。

還有，也會導致身體緊繃，喉嚨變得緊縮，在這樣的狀態下，只能發出顯得痛苦的纖細聲音。

如果已經呈現這樣的狀態，還硬逼自己放大嗓門的話，聲音就會變得沙啞且失真走調。

在發聲受到壓抑時，聲音會失去回響。

隨著日子一天天過去，你已經在不知不覺中失去了自己原有的聲音。

很多前來參加講座的朋友，最初也是沒能夠發出自己原有的聲音。

有的人「說話含糊不清」、有的人「說話會喉嚨卡卡的」、有的人「很想放大嗓門，

但聲音就是那麼小聲」、有的人「不知道為什麼聲音就是會變得沙啞」⋯⋯。

其實，這些人都未發出過天生的聲音，通常用受到壓抑的聲音與人對話。

當受到壓抑的聲音傳進耳裡時，聽者會產生「這個人感覺有點在勉強自己」的想法，覺得那聲音聽起來顯得「虛假」而感到不對勁。

所以，如果是用受到壓抑的聲音說話，即使做出「我能勝任！」、「請讓我挑戰看看！」的發言，對方聽了後，也只會產生「會不會出事啊？」、「他真的能勝任嗎？」的擔憂。

意思就是，這樣將會無法取得對方的信賴。

隨著成長，每個人的聲音多多少少都會受到壓抑，但若是屬於下列情況的人，即表示受到壓抑的程度更深。

・聲音太小，經常被反問。

・聲音含在嘴裡模糊不清。

・長時間說話就會聲音沙啞。

・咬字不清、大舌頭。

・說話像機關槍。

你是否也屬於其中一種呢？

「動聽聲音」能幫你取得信賴和粉絲

我們把話題拉回來，再聊聊剛才的嬰兒話題。

嬰兒不僅不會讓身體用力過度，在精神方面，也不會用力過猛。

他們不會去評斷自己的好與壞，一直處於毫無防備的狀態。

人們對某事物感到恐懼而情緒緊張時，就會繃緊肌肉試圖保護自己，但嬰兒沒有

這樣的意識，所以不論是肌膚或肌肉都無比柔軟。

正因為身心都不會用力過度，才能夠發出自己原有的響亮音調。

像這樣在不勉強的情況下，自然發出的飽滿聲音聽起來不會有「虛假」感。

一般只要一使力，身體就會無謂地用力過度，導致聲音失真走調，而上述的聲音不會有這樣的現象。

當聲音失真走調時，代表正在勉強自我身心。

沒有失真走調、屬於自己原有的聲音，能夠在不會讓聽者感到不對勁或產生戒心之下傳達想法。

運用這樣的聲音再加上真實情感來表達，就能夠順利傳達出去。

如此，便能觸動聽者的心，進而感動他們。

這份情感也會使聽者對你產生信賴，並成為你的粉絲。

動聽聲音的效果

「真實聲音」就是能夠像這樣觸動聽者的心，引起感動。

所以，我為它取了一個名字叫作「動聽聲音」。

我的課程主軸即是欲與大家分享擁有動聽聲音的方法。

很奇妙地，當學會發出動聽聲音後，即使只是很平常地開口說話，人們也會主動聚集到你的身邊來。

學會發出動聽聲音就等於能發出帶有回響且飽滿的悅耳聲音，所以哪怕是擠在一大群人之中，自然而然地就能吸引人們的注意。

走在路上時，如果忽然聽到不知何處傳來的美妙小提琴聲，大家應該都會心想「哪裡傳來的小提琴聲啊？什麼人在演奏呢？」而忍不住尋找起聲音的源頭吧。

動聽聲音也會像這樣吸引人們。

以我的例子來說，像是在跨業界交流會等場合上，即使我只是很正常地站著與人聊天，也一定會有許多朋友對我說：「等妳有空時，請再多跟我們分享！」

或當我將自我介紹的影片上傳到網路後，短短幾分鐘內就會接到講座的報名申請。

這都是因為動聽聲音帶有回響，能夠瞬間吸引聽者的耳目並且觸動其心。

還有一點，動聽聲音所持有的說服力，可使聽者產生信賴感。

如果只單靠在社群網絡或部落格等媒體上發布文章來招攬客戶，恐怕很難達到這樣的效果。

原因在於如果是文章形式，必須先有「我想要閱讀」的意識，腦部才有可能確實接收到資訊。

不過，如果是聲音的資訊，就算沒有「我想要聆聽」的意識，也阻止不了聲音傳進耳裡。

因此，聲音能夠瞬間抓住人們的耳目，也抓住人們的心。

這可說是聲音所擁有的美妙優勢。

那麼，就來分享幾個比你早一步擁有動聽聲音的案例，一起來瞧瞧他們人生的劇烈變化吧。

短短 5 分鐘的交談，客戶就被我圈粉了！

在客服中心上班的40多歲Y小姐表示：「我從小就對自己說話很小聲、聲音含糊不清感到很頭痛。」

Y小姐上班接聽電話時，總是努力放大嗓門好讓對方可以聽得清楚，所以每次都弄得喉嚨發疼。

可能是因為發聲發得勉強，Y小姐的身體似乎也深受負擔，每天疲憊不堪。

過著這般生活的Y小姐來參加了我的講座。

在講座上，為了讓參加者可以發出響亮的聲音，我會分享動聽聲音的基本──「呼吸」，協助參加者做到飽滿的呼吸。

Y小姐表示自己參加講座後，說話時加深呼吸力道，因此變得能夠十分輕鬆地發聲。

不僅如此，因為不需要發聲發得勉強，不論是上班或下班回家後，身體的疲憊感也明顯減少。

參加完講座不久，Y小姐服務的客服中心進行了一年一度的評估活動（透過確認通話內容為員工打分數）。

結果，她拿到自己也相當滿意的成績。

負責監督的長官讚不絕口地說：「妳的客戶一開始說話很嚴肅，但後來口氣變得非常友善，只花了短短五分鐘，就讓客戶敞開心房。我相信那位客戶肯定變成了我們公司的粉絲。」Y小姐告訴我：「這應該是我人生中第一次這麼受人誇獎。」

她還表示最近常遇到客戶生氣地打電話來，但在聽到她的聲音後，反而慢慢地冷靜下來。

我想這應該是因為Y小姐學會了不以勉強方式發聲，使得她與生俱來的體貼個性透過聲音流露出來。

然而，不僅在工作上，Y小姐在私生活中也起了變化。

以往Y小姐因為聲音太小，到咖啡廳或餐廳時，總會被店員反問點餐內容。

因無法順利傳達自己想說的話，帶給了Y小姐壓力，導致她在點餐時會躊躇於以言語表達，而改成用手指比劃或其他方式。

因為平常就是這樣的狀況，所以身處這類場合與人溝通讓Y小姐非常痛苦。

不過，參加完講座後，Y小姐不用放大嗓門也能發出透亮的聲音，所以即使在人聲鼎沸的店家裡，也能順利完成點餐，自然而然地變得能敞開心胸與人溝通。

「沒想到只是聲音變大，我居然會有這麼大的轉變！很開心，也很訝異。」Y小姐帶著開朗又活力充沛的表情分享了自己的感想。

做簡報時，我知道要怎麼掌控當下的氣氛了！

「我只想趕快做完簡報。」

40多歲的K先生是一名從事技術業務工作的工程師，他總是抱著這樣的想法。

K先生本來就不喜歡自己的聲音，儘管經常需要進行簡報來介紹自家公司產品，他仍舊很不擅長在人前說話。

不僅如此，K先生常常覺得自己說的話缺乏內涵，說著說著就越來越沒自信，總容易心生「簡報怎麼不趕快結束」的消極想法。

如此沮喪的K先生來參加了我的講座。

透過持續練習於講座上學習到的發聲方法和日常訓練，開始變得能夠很自然地發聲。

有了如此的改變後，K先生這才驚覺原來自己以前說話沒有想像中的那麼鏗鏘有

力。

他說當自己聲音變得越來越具備抑揚頓挫後，漸漸不再排斥說話，在參加講座期間，在人前說話的排斥感也逐漸消失。

不僅如此，隨著說話變得響亮又有節奏，聽者也自然而然地願意傾聽，K先生因此漸漸對自己的發言產生自信。

後來，某次K先生在多達50位的客戶面前進行了介紹產品的簡報。

他活用在講座上的所學，嘗試以動聽聲音挑戰，得到「聽完之後讓我很想試用看看」、「感受到了你的熱忱」等令人開心的客戶感言。

不僅客戶，他的上司也說：「你做了一場讓眾多客戶都想要使用產品的簡報」、「也希望你多多拜訪其他客戶並做簡報」對於達成超乎預料的好成績，K先生自身也感到十分驚訝。

在講座上，我常常告訴大家：「記得靠聲音掌控當下的氣氛！」因此，K先生在參加完講座後，即使在平時拜訪客戶討論案件的一般場合，也會習慣從「有沒有掌控

3

即使長時間說話也不會聲音沙啞！

50多歲的H小姐從事必須站在人前說話的講師工作。

她一向給人平易近人的印象，不但為人可靠，人品也很優，是一位做事認真、堪稱講師典範的了不起女性。

然而，H小姐有一個很大的困擾。

這個困擾就是「聲音沙啞到發不出來」。

當下氣氛」的角度來觀察自己的說話方式。

藉由這麼做，K先生感受到自己大大提升了吸引人的能力。

現在，說話這件事不再帶給K先生壓力，對於原本感到厭煩的簡報，也變得能夠樂在其中。

H小姐熱愛她的工作。對從事講師工作的人來說，聲音的重要性幾乎僅次於性命，

然而她卻無法長時間持續說話，若這麼做，就會漸漸變得沙啞。

這麼一來，聽H小姐說話的人也顯得痛苦，當她看見台下聽眾難受的模樣，內心

更是難過。

一直陷入在這股煩惱之中。

H小姐感到洩氣極了，她不知道自己能不能繼續堅持從事此份工作……。

若發覺H小姐的聲音開始沙啞時，周遭的講師也會貼心地在中途幫忙接著講課。

實在是不得已，H小姐只好推辭必須長時間講課的工作。

「我要改變聲音！」為煩惱而苦的H小姐忽然一個轉念，來參加了講座。

一開始她表現得十分開朗，直到後來才說出內心深處的不安情緒，說很擔心自己

無法改善長時間說話就聲音沙啞的問題。

畢竟長年來一直為聲音問題所苦，也難怪會有這樣的不安情緒…

「如果問題有那麼容易解決，我一路來就不用吃那麼多苦了。」

上課過程中，H小姐能夠持續說話而不會聲音沙啞的時間越拉越長。她的呼吸變得飽滿、喉嚨充分敞開，聲音的音質也變得清透。

我為H小姐拍攝影片記錄聲音的變化狀況。

在他人的聲音或說話方式出現變化時，我們總能立刻有所察覺，但對於自身的變化往往容易忽略。

還有，H小姐是個很有責任感、自我要求嚴厲的人，這類性格的人會有不易感受到「正向改變」的傾向，他們即使看見自己往好的方向發展，腦中還是會先浮現「我還有很多需要改進之處」的想法。

因此，避免過度主觀性地去感受，藉由觀看影片中的自己，進而客觀地觀察自己的動作顯得更加重要。

「真的有改變耶！」

H小姐說藉由觀看影片，開始認知到自身的改變，每次發現自己在影片中的聲音、

說話方式有所轉變時，內心就會湧現一股「我做得到！」的自信。

缺乏自信的人總會本能地拚命想要「保護自己」。

「如果讓人知道我這麼窩囊的一面，肯定會受到批評，害得自己受傷。」

存在潛意識裡的這般想法使得肌肉變得僵硬，最終更是化為鎧甲，把用來發聲的聲帶也緊緊裹住，封鎖住聲音。

如果從硬梆梆的聲帶硬是擠出聲音來，想要不沙啞也難。

「我做得到！」的自信使得H小姐的肌肉，從鎧甲慢慢化為讓人感到舒服的軟綿綿麵團。

現在，H小姐已能順利發聲，也能夠充滿自信地接下原本因為聲音困擾而推辭的演講邀約，變得比過往更活力充沛地投入在工作之中。

看了幾個案例後，大家有什麼感想呢？

開始改變聲音吧！

光是如此，就讓成功擁有動聽聲音的每位朋友身上都出現了戲劇性的改變。

此外，單單只是改變聲音，也讓他們能夠確實取得聽者的信賴。

好處不只這些！

每位朋友的個性也大大改變，人生變得豁然開朗，這點相信大家也都看出來了吧。

動聽聲音不僅會帶給聽者莫大的影響，對於發出聲音的你本身，也會產生非同尋常的轉變。

讓我們在下一個章節看個仔細吧！

在擁有動聽聲音後，會有什麼令人開心的改變在前方等待著你呢？

第 2 章

光是改變聲音，
身心也會改變！

「動聽聲音」可使人身心舒坦、煥然一新

當擁有了屬於你真實聲音的「動聽聲音」，聽者的反應會改變自不在話下，發出聲音的你本身也會出現巨大轉變。

感覺就像利用聲音啟動了某個開關，所有的一切也逐漸起了化學變化。

關於擁有動聽聲音的具體方法，將在下一個章節與大家分享，但在具體實踐之前，我想在這裡先說明會出現何種變化。

原因是實踐具體方法後，聲音本身就會立刻有所不同，但接下來要與大家分享的各種改變是必須先內化動聽聲音為習慣，才有可能擁有的。

因此，預先想像非常重要，要讓自己了解「原來改變聲音後，我身上會出現這麼大的變化！」

只要能預做即將改變的想像，就不用擔心會失去動聽聲音，屆時也不需硬逼自己

「一定要持之以恆」，仍然能夠很自然地在日常生活中意識到發聲。

那麼，就來介紹幾個參加過我講座的朋友們所體驗過的改變吧！

❶ 聲音難聽 ──➤ 變得可以發出吸引人們耳目的悅耳聲音

❷ 老是全身緊繃 ──➤ 不再全身緊繃，也不容易疲累

❸ 長時間說話就會聲音沙啞 ──➤ 變得即使長時間說話也不怕聲音沙啞

❹ 精神壓力大 ──➤ 變得不再累積壓力

❺ 容易受周遭影響 ──➤ 變得可以找回自己的主軸

❻ 不擅長自我表達 ──➤ 變得可以很自然地表達自我

❼ 自我肯定感低 ──➤ 自我肯定感提升

❽ 不擅長溝通 ──➤ 可以輕鬆在人前發言，工作和人際關係也開始一帆風順

只需要改變聲音，你也可以擁有這些改變。

不僅如此，前述所說的改變甚至皆不需勉強身心，而能極其自然地發生。

一起依序來瞧瞧這些改變發生的原因吧！

① 變得可以發出吸引人們耳目的悅耳聲音

我在第一章也提到過，一旦學會發出動聽聲音，即使身處吵雜人群之中，人們的耳目也會自然而然地被你的聲音吸引過來。

為什麼呢？因為透亮飽滿的動聽聲音不僅會刺激人們的聽覺，也會直接刺激身體。

在這裡向大家說明一下何謂「聲音」。

我們平常聽到的，是聲音來源透過空氣傳達過來的振動，並由耳朵所捕捉到，也就是說，**聲音是空氣的振動**。

以嬰兒的嚎啕大哭為例來說，即使距離嬰兒很遠，那哭聲也能夠非常響亮地傳進我們耳裡。

這是因為嬰兒所發出的聲音振動使得空氣晃動，這股晃動力量會透過空氣傳達到我們的所在位置。因此，雖然我們會說聽到聲音，但其實是感受到振動。

順道一提，我們想要感受到聲音的振動，必須仰賴物質連接起音源到耳朵之間的這段距離，而這個物質稱為「介質」。

各種各樣的物質都能夠成為介質，除了空氣等氣體之外，水等液體、金屬等固體也能夠成為介質。（引用自《為什麼他的聲音這麼迷人？》／暫譯，『あの人の声はなぜ魅力的なのか』，鈴木松美 著）

事實上，我們的身體幾乎都是由這個容易受聲音影響的介質所構成。

人體有50～75％是液體，骨骼則是固體。

因此，即使塞住耳朵，聲音的振動還是能夠藉由體內的水分和骨骼傳達。

重點就是，**發出聲音不只會觸動聽者的聽覺，實際上也會不停觸動對方的身體。**

說穿了，發聲的舉動就像以聲音在拍打聽者的身體。

而且，回響越大的聲音振動，越能夠藉由介質傳達到遠處去。

如前章所說，好聲音（真實聲音）──動聽聲音的關鍵在於透過飽滿的呼吸帶來「回響」。

所以，只要學會發出動聽聲音，不論去到哪裡，都能吸引人們的目光。

到時候你輕輕鬆鬆就能夠在進行簡報或演講時，一開口便讓人們的注意力聚集過來，也能夠瞬間改變並掌控當下的氣氛。

你提出的意見或你這個人都將不會再因「聲音缺乏存在感」而被忽略。

②變得不再全身緊繃，也不容易疲累

聲音所觸動的不只是聽者的聽覺和身體。

聲音居然還會觸動發出聲音的你本人！

聲音的振動能夠讓你的全身、甚至內臟深處都微微震動，進而發揮按摩效果使全身變得活絡。

事實上，聲細如蚊、長時間說話就會喉嚨痛或沙啞的人當中，臉部或身體肌肉僵硬的占比壓倒性地高。

「老實說，我也全身硬梆梆……」

你是不是也經常會有這樣的感受呢？

在我的課堂上，每次都會先讓大家做運動舒緩僵硬的身體，這樣才能輕鬆運用發聲所需的肌肉。再來，會請大家調整好可以讓自己呼吸飽滿的姿勢，才開始發聲。

很有趣地，課堂開始30分鐘後，會發現參加者眼泛淚光。

接著，就會看見很多人打起哈欠。

這是因為做運動使身體舒緩，加上帶有回響的聲音所產生的振動按摩效果，讓人身心都放鬆下來，進而幫助調整自律神經。

到了下課時，每個人的臉部肌肉已不再僵硬，變成一張柔嫩有福氣的臉。

因為大家都懂得如何飽滿地呼吸，所以吸入滿滿氧氣的身體會變得有活力。有些人因此不再肩頸痠痛，或改善了痠痛所導致的頭痛現象，甚至有人表示自己的鼻炎症狀也不再那麼嚴重了。

藉由像這樣為了發出動聽聲音而調整身體的狀態，以及利用聲音的按摩效果來幫

助活絡身體，會發現單是在日常生活中與人閒聊，就能舒緩僵硬的身體而變

得放鬆，呈現可以自然而然湧現活力的狀態。

③ 變得即便長時間說話也不會聲音沙啞

學會發出動聽聲音後，放鬆的身體發起聲來將會變得比以往更為輕鬆。

基本上，發不出聲音或聲音缺乏張力的人當中，很多時候都是因為來自壓力的緊

張情緒而使得身心兩面陷入緊繃，導致聲帶的肌肉也連帶變得僵硬。聲帶一旦變得緊

縮，供空氣流通的通道就會變得細窄，導致只能夠發出細弱的聲音。

如果在這樣的狀態下硬是放大嗓門或長時間說話，很快就會喉嚨痛或聲音沙啞。

說到聲音缺乏張力、長時間說話就會出現喉嚨痛或聲音沙啞等症狀，可

說是從事講師、司儀、播報員、配音員、演員、歌手、聲音訓練師等工作者

經常面臨的狀態。

事實上，像這樣的聲音專家也會悄悄來參加我的講座。

這些聲音專家雖然各自都上過聲音訓練課程，但當中有不少人因為沒有學習基本發聲方法而只訓練如何放大聲量，所以經常以容易造成聲帶受傷的方式發聲。

還有，以聲音為業的人常面臨時間上的限制，或必須順從導播等指示者的意願，工作環境充斥各種約束。

因此，他們有時會在潛意識裡抱著「必須取得他人的肯定」、「一定要努力才行」的想法，在給自己施加莫大壓力之下持續說話。

但這麼一來，上半身就會使力，而在喉嚨緊縮的狀態下發聲，最後因此傷了喉嚨，聲音也就變得沙啞。

聲音這東西就是這樣，越努力反而會越發不出聲音。

基本上，「聲音大」和「聲音帶有回響」是兩回事。

如果是以飽滿呼吸所發出的「帶有回響」之聲，即使音量小，也能夠振動空氣，

讓聲音確實傳達到想傳達的對象身邊。**想要讓聲音傳達出去，不需大力扯開嗓門，只要讓聲帶有回響就好。**

而當學會了發出動聽聲音，就能輕鬆自帶響亮的好聲音，而且因為身體不再緊繃不已，也就無視擔心發生聲帶緊縮的問題。

那麼，就算長時間說話，也能向喉嚨痛或聲音沙啞的狀況說再見。

「原來不需要那麼拚命，也能輕輕鬆鬆發出聲音來啊！」

很多朋友都切身感受到了這個事實。

④ 變得不再累積壓力

想讓自己處於能夠發出動聽聲音的狀態，必須先養成習慣，讓肌肉保持放鬆不僵硬，以及維持可做到飽滿呼吸的姿勢。

事實上，這也是不容易對身體造成負擔、也不會動不動就全身疲憊的姿勢。

一旦學會以此方式運用身體，心理層面就能相對地變得不易累積疲勞。

原因很簡單，因為身心彼此相連。

過去我在研究所學習過身體心理學，上述觀點是來自身體心理學所說的「身心連結」。身體心理學是心理學的一個分支，重視以「身體動作會形成心理運作」的角度來解析。

舉例來說，難過時只要稍微揚起嘴角一笑，就會覺得開心一些，這樣的經驗相信大家都體驗過吧？

或者當心情低落而弓著背時，可以試著打直腰桿、高舉雙手做出像高喊萬歲的姿勢，這麼做之後，不知為何就能提振精神。

身體動作會像這樣帶給心理極大的影響。

因此，為了擁有動聽聲音而讓自己平時就保持不易積攢疲勞的放鬆姿勢，自然而然地也不會堆集心理壓力。

此一事實曾獲得實際研究證實。

開始從事電視記者和播報員等靠聲音吃飯的工作後，讓我更加沉溺於聲音的魅力，

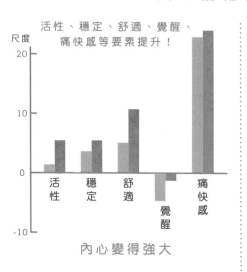

活性、穩定、舒適、覺醒、
痛快感等要素提升！

尺度

內心變得強大

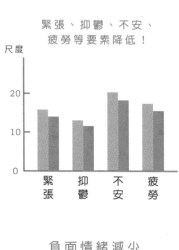

緊張、抑鬱、不安、
疲勞等要素降低！

尺度

負面情緒減少

■ 調查前　■ 調查後

在年過40歲時就讀研究所，做起聲音的相關研究。

當時以15～22名學生為對象，每次請學生們進行90分鐘學習發出動聽聲音的訓練，並在進行5次後調查學生們的感受。

發現活性、穩定、舒適、覺醒、痛快感等正面情緒全面獲得提升，而緊張、抑鬱、不安、疲勞等負面情緒，則是全面減少。

也就是說，學會發出動聽聲音後，會提升內心的正面情感並幫助排除負面情緒。

「只要改變聲音，心理也會改變。」

這個標題就是我當初的研究主題，也是史上首見的聲音相關研究，更是我提出的實證。

我也曾經在歐洲和日本的健康心理學會發表過這份研究內容。

我想分享給大家的方法，即是根據這個學術性證據所設計的。

 變得可以找回自己的主軸

學會發出動聽聲音後，你的內在將會有更進一步的改變。

如果你是個一直以來總是配合他人、甚至快要失去自我的人，將能夠找回原本的真實自己。

一路來，我聽過無數人傾訴關於聲音的困擾。

這些困擾可能是聲音太小、聲音沙啞、聲音含糊不清或粗糙，但當中也有不少人因為「不了解自己」而苦惱。

這些人之所以會說「不了解自己」，是因為老是礙於當下的氣氛而配合他人，久而久之，變得連自己也不清楚自己的發言或感受是不是發自真心。

持有這類聲音困擾的人個性內向，不擅長於表達自己的想法和情感，具有過度在意周遭目光或評價的傾向。另外，他們也容易因為「不想被拒絕、被討厭」，而選擇配合周遭人們的意見。

因為總是附和周遭、以他人的主軸過活，才會在不知不覺中變得摸不清自己的真心。

以前的我也是如此。

當時為了讓自己去迎合周圍人們的意見，總是繃緊神經提醒自己要留意對方的一舉一動，身心兩面都陷入緊張狀態。

緊張是一種保護自己的本能反應。

此一本能會讓人們繃緊身軀，「肌肉僵硬」就像是鎧甲裹住全身，這麼

一來，就會因為「身心連結」而使得內心也像穿上一層盔甲。

一旦盔甲覆蓋住內心，也等同埋沒了自己的真心。

在這樣的狀況下，聲音太小、含糊不清或沙啞等現象就會化為常態。

後，時而會淚流滿面地說出這般感想：

一些面臨同樣狀況而平常就想著必需改善聲音的朋友來上過課，在得以輕鬆發聲

「原來我一直是這麼痛苦的……現在感覺整個人變得好輕鬆。」

這些朋友想必是因為學會輕鬆發出聲音的身體運用法後，緊繃狀態隨之完全排解，

就連內心的鎧甲也脫落，所以鬆了口氣。

許多人會像這樣即便陷在某種「難受痛苦」之中，卻毫無自覺。

你會不會也是其中一人呢？

只要讓發出動聽聲音化為習慣，你也能察覺到自己的痛苦，進而脫去裹住身心的

盔甲。如此，就能重新察覺真心，找回自我主軸。

不久後，自然也會看清楚自己該往什麼方向前進，以及真正想做的事。

 變得可以很自然地表達自我

看到這裡，相信大家都已經有所理解了吧，沒錯，發出動聽聲音等於是透過聲音傳遞真實的自己。

發出動聽聲音也是一種不卑微、認同自己、愛自己的行動。

還有，發出動聽聲音也等於是在不具攻擊性之下，以毫無虛假的自己與他人溝通，向外界傳遞真實自我。

「在別人面前暴露真實的自己……這會不會難度太高了點？」

我能體會大家不由得畏縮並緊張起來的心情，不過，請別擔心。

既然做得到可發出動聽聲音的身體運用法，就代表身體是放鬆的。

以身體心理學來說，這種狀態也代表已擺脫精神面的壓抑，處於心靈解放的狀態。

這麼一來，比起在意周遭人們而察顏觀色，你的意識會更集中在「我想怎麼做？」。屆時會變得能夠毫無抗拒地接受湧上心頭的自我想法，並坦率說出口。

能夠像這樣以不勉強的正面心態坦然接收真實自我的人，他的聲音會顯得既有深度又飽滿溫暖，對方聽了會感到十分悅耳。此外，因為聲音並未不自然地使力，所以聽起來不會覺得「虛假」，而是給人一股安心感。

這樣的聲音會顯露出傳遞者的「真實存在」，所以能夠觸及到聽者的內心深處。

發出自己原有的聲音就是這麼回事。

一路來，我在講座或企業培訓的場合上，結識許許多多的人，當中真的有很多人不是努力當自己，而是拚命想要成為另一個人。

這些人內心想必都有一種認知：「真實的自己是很糟的」。

因此，在來參加我的課程之前，很多人都會試圖發出「理想的聲音」，而非自己原有的聲音。

不過，你就是你。誰都不可能變成另一個人，也根本沒有那麼做的必要。

只要能夠接受自我並向外界展現個性，發出的聲音就會帶有真實感，而能順利傳達給對方。

若可以很自然地做到這點，就代表已經學會發出動聽聲音。

 自我肯定感獲得提升

很奇妙地，學會發出動聽聲音後，自我肯定感也會隨之提升。

為什麼呢？因為自己也會感受到聲音的回響，所以自然而然地會產生「我的聲音滿好聽的嘛！」、「我有這樣的聲音挺不錯呢！」的想法。

順道一提，總括來說，日本人的自我肯定感偏低的事實已得到證實。

日本內閣府在二〇一八年以13～29歲的國民為對象，針對「自我肯定感」進行了國際比較調查，結果發現日本人回答「對自身感到滿意」的比例最低，僅有45‧1％。

另一方，韓、美、英、德、法、瑞典等國家的調查結果都超過70％。

為什麼有這麼多日本人自我肯定感低呢？

我想，**原因之一應該與聲音或說話方式有關。**

換個話題，我經常會詢問來參加講座的朋友們一個問題。

那就是：「你喜歡自己的聲音嗎？」

不論在哪裡提問，大多會得到相同的結果。

「喜歡」…5％

「還算喜歡」…15％

「不喜歡」…80％

令人驚訝的事實是，有80％的人不喜歡自己的聲音。

回答「不喜歡自己聲音」的人當中，很多人聽了自己錄音下來的聲音後，都會皺

起眉頭說：「我的聲音怎麼這樣？好怪呀～」

聽著播放出來的錄音，之所以覺得不像自己的聲音，是因為平常聽到的是透過骨骼傳達的「骨導音」。

骨導音聽起來會比在空氣中傳導的聲音來得低沉，因此，在聽到經由空氣傳導的錄音聲時，就會覺得：「我的聲音怎麼跟自己認知的不一樣！」

沒聽慣的陌生聲音讓人錯愕，最後演變成「不喜歡自己的聲音」。

不過，請大家思考一下。

我們從呱呱墜地到離開這個世上，基本上都會一直發聲說話，聲音會伴隨我們走過一生。

明明如此，卻一輩子都厭惡自己的聲音而缺乏自信，那會怎麼樣呢？

這樣還能夠充滿自信地傳達自己的意見或想法嗎？

還能夠抬頭挺胸地在人前進行簡報或演講嗎？

若是對自己的聲音缺乏自信，發聲、說話等行為不可避免地也會變得消極。躊躇該不該發聲表達自我想法而壓抑心情的舉動，即是在降低自我肯定感。

不過，只要學會發出動聽聲音，轉眼間就能發出可展現出個性、連自己也覺得好聽的聲音。

實際上，大家來上課後，幾乎所有人都會說：「這是我的真實聲音嗎……我覺得我會愛上自己的聲音！」

每個人皆在無形中喜歡上自己的聲音，這時，自我肯定感就會提升。

⑧ 可以輕鬆在人前發言，工作和人際關係也開始一帆風順

當喜歡上自己的聲音後，會很樂於與人交談，平時抗拒在人前說話的心態也會跟著扭轉。

甚至，因為可以坦率地讓情感隨著聲音表達出來，說起話來自然會帶有抑揚頓挫，你的表達將會變得十分吸睛。

這麼一來，表述力就會提升，在進行簡報或演講、跑業務或接待客戶，或單純只是閒話家常，都能夠觸動對方的心。

聽著你說話，對方會心想：「好有趣喔！我想要多和這個人交流！」

若能深入聽者的心，在建立工作和人際關係的信賴上，就會更加易如反掌。

不論身心，都沒必要當拚命三郎

一路讀到這裡，相信大家都已理解只需要啟動聲音的開關，不僅發聲，連身心狀態和內在也會改變的事實。

換個話題，我本身也是專業健康心理師，所以經常會參與針對壓力管理的企業培訓活動。

曾有參加者問我：「我知道想要消除壓力，就要有充足的睡眠時間，也要多運動，但工作實在太忙了，根本沒有時間睡覺、也沒有時間運動。究竟該怎麼辦才好？」

說明一下，像這樣的狀況，企業培訓活動大多會安排關於認知行為治療的課程。

68

所謂的認知行為治療，是一種把看待事物的心態轉為正向的治療方法。

此治療法最廣為人知的就是如何對「半杯水」進行定義。在面對半杯水時，會以「只剩下半杯而已」的悲觀思考、還是以「還有半杯水呢！」的樂觀想法來看待，此差別會影響之後的情緒改變。

養成樂觀看待（思考）事物的態度，讓自己保持樂觀的方法非常重要。

不過，想要學會讓自己有餘裕能應付壓力，還是得花上一段時間。

看待事物是一種慣性行為，若想要養成正向思考的習性，必須將自己慣於看待或思考事物的方式寫在紙上進行認知，並且每天一點一滴地累積練習。

不過，多虧我學習了身體心理學而了解「可以從身體去改變內心」，因此並未花費太多時間即順利改造自己成為正向思考之人。

為什麼我做得到呢？答案是**因為身體可以在「當下」發生變化**。

只要讓自己平常就保持著能確實發出真實聲音的狀態，不僅能夠像前文提及的那樣做好壓力管理，內在也會極其自然地改變。

「我要變得樂觀！」不需要像這樣硬給自己不必要的壓力，也不需要犧牲可休息的時間長期練習。沒必要當拚命三郎。

只需改變聲音，就能在身心兩面都不勉強之下，擁有值得欣喜的樂觀改變。

像在學習彈奏樂器一樣地學習發聲

擁有動聽聲音後，就能在不勉強自己的情況下，找回你原有的聲音。

說起來，這就如同你是某種樂器，並且自己學會了彈奏方式。

恰如小提琴、中提琴、大提琴各有各自的獨特音色，你的聲音也有只屬於你的美妙音色。

不知道如何發出屬於自己的美妙音色，就等同不懂樂器的彈奏方式還胡亂撥動琴弦。

而不懂如何彈奏樂器，就算發出了聲音，也會是尖銳刺耳之音。

一直以來，你都是處於這樣的狀態站上演奏會的舞台，胡亂撥動樂器要求聽眾聆

聽刺耳的聲音。

……光是想像那畫面，是不是就讓人不禁打起寒顫呢？

是不是也能明白為何聽者會忽視你的聲音呢？

不過，不需要再擔心這些了。

只要擁有動聽聲音，學會如何彈奏名為「你」的樂器，就能發出來自你體內最帶有回響、對方聽了會深深著迷的「專屬於你的聲音」。

久等了，下一章將開始一一分享動聽聲音的基礎。

趕緊翻到下一頁，一起挑戰看看吧！

第 3 章

擁有
「動聽聲音」

基礎發聲

「動聽聲音」的基礎在於振動

「沒想到我的聲音可以這麼有穿透力……我自己都嚇一大跳！」

參加過動聽聲音課程的朋友們都會說出這般感言。

具穿透力的好聲音之關鍵在於「回響」。

若能讓聲音帶有回響，短短一分鐘就能掌控當下的氣氛，並觸動聽者的心。

在歐美國家，政治家或企業領導階層甚至會有自己專屬的聲音訓練師。為什麼「聲音」會如此受到重視呢？因為他們知道「聲音可成為武器」。

如前面所說，聲音來自空氣的振動。

聲音帶有回響即意味著發聲者的呼吸飽滿而使得空氣晃動，也就是說，所謂回響力十足的聲音，是指這道聲音可透過呼吸並以強大能量讓空氣劇烈振動。

藉由這股能量發威，聲音將能觸動人們的心。

相反地，微弱聲音所產生的空氣振動力道小，聽者感受不到能量、胸口未被震撼，也就無法勾起感動。

因此，想要發出可觸動聽者內心的好聲音，就必須先學會發出空氣振動力道大的聲音。

我認為**聲音是具有自我發電能力的引擎**。

只要使動聽聲音化為習慣，就能夠在每次說話時都做到飽滿呼吸，並運用到該運用的肌肉、放鬆不必運用的肌肉，進而產生力道強大的振動，正如引擎的作用一般。

因此，在我的課堂上，我會請參加者先學習如何讓身體發出可產生強大振動的「回響聲音」。

因為聲音響遍全身才會產生振動

那麼，要怎麼做才能利用聲音產生力道強大的振動呢？

簡單來說，只要讓自己回到「嬰兒狀態」來運用身體即可。

若能像嬰兒般身心皆保持放鬆，自然而然就能發出帶著回響的聲音。

如此發出的聲音不會只在聲帶部位作響，而是會響遍全身。

請大家以弦樂器做一下想像。

琴弦的振動可使整體樂器產生共鳴，進而發出可傳到遠處的深厚優美音色。然而，若使用消音器抑制琴弦的振動，不僅不容易彈奏出聲音，也無法傳到遠方。

同樣地，為了使聲音產生振動，就必須運用全身來發聲。

聲音本來就不是只依賴聲帶，而是靠全身在發聲。

簡單做一下說明，我們是照著下列四個步驟在發聲。

❶ 運用「腹肌」使「橫膈膜」動作來壓迫「肺部」進行吐氣。

❷ 利用吐氣振動「聲帶」。

❸ 聲帶的振動在「喉嚨、口腔、鼻子的空間」產生回響，進而形成聲音。

❹ 運用「舌頭、嘴唇、牙齒」等器官使聲音產生變化，進而形成語言。

提到「發聲」，很多人只會注意到聲帶或喉嚨，但事實上，發聲是會運用到前述所有引號內的器官。

我在「前言」提到過「聲音會透露一切，不論是當天的健康狀況抑或是精神狀態」，聲音會一五一十地透露出這些器官的狀態。

與發聲有關的身體部位還不只這些。

舉例來說，眼睛四周的表情肌也與發聲來源的呼吸有著密切關係。

我們來做個實驗，請大家也一起跟著做做看！

首先，請進行吸氣、吐氣動作，就這樣像平常一樣保持呼吸，然後一邊漸漸睜大眼睛，接著再慢慢恢復正常睜眼的狀態。

睜大眼睛時和恢復正常睜眼時分別是什麼樣的呼吸狀況呢？

相信大家在睜大眼睛時都會是「吸氣」、恢復正常睜眼時則是「吐氣」，若想做到相反動作不是那麼容易。

原因在於表情肌與肺部下方的橫膈膜相連。也就是說，光是改變表情，呼吸的深度會改變，發出的聲音也會截然不同。

只要學會彈性運用上述所有器官，自然就能發出回響力十足的動聽聲音。

因此，必須像嬰兒一樣適度放鬆全身肌肉，並調整姿勢讓自己做到構成振動來源的飽滿呼吸。

「Voicercise」（聲音訓練）是動聽聲音的基本步驟，可分為下列三個階段：

STEP1　放鬆肌肉
STEP2　調整姿勢
STEP3　調整呼吸再發聲

只要做到這些步驟，就能輕鬆發出動聽聲音。

在此，分別都有影片可供參考，請大家一邊看著影片，一邊嘗試看看。事不宜遲，開始做訓練吧！

脖子轉圈圈運動

頸部、喉嚨的肌肉若是太僵硬、卡卡的，聲音就會出不來。為了發出帶有回響的聲音，第一步驟要先放鬆因為文書工作或日常生活壓力而變得僵硬的全身肌肉。

1

雙腳站立，
與肩同寬。

POINT!

「我們來轉一轉脖子！」凡事全力以赴型的人聽到這句話，就會大喊一聲「是！」而跟著使勁地轉動脖子。明明是為了放鬆而轉動脖子，卻讓肌肉用力，這就本末倒置了。

示範影片（日文）

②

逆時鐘方向緩緩轉動脖子兩圈後，反方向再轉兩圈。

肌肉一使勁，反而會使得喉嚨緊縮而發不出聲音，一定要放鬆再放鬆！

轉動脖子時，讓脖子隨著頭部的重量自然地往下垂，切記緩緩地轉圈圈喔。

唉聲嘆氣運動

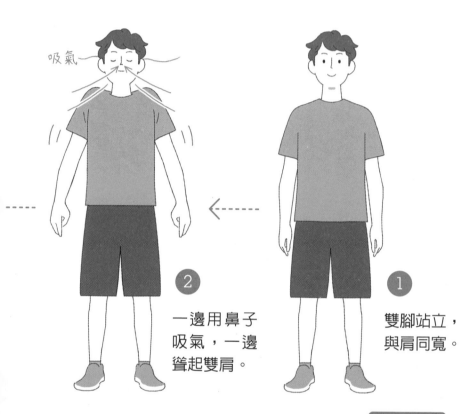

吸氣

2
一邊用鼻子吸氣，一邊聳起雙肩。

1
雙腳站立，與肩同寬。

POINT!

3 的部分有兩個重點：

重點一，嘆氣時記得要大聲發出「哈～」的聲音。

這令人舒坦、放鬆力量的「哈聲」會幫忙奠定基礎，讓人能夠從腹部深處發出具有自我魅力的聲音。

第二個重點是放下雙肩的動作。這時如果想著「我要放下肩膀」，就會產生意識

示範影片（日文）

放鬆　哈～　垂下

發出「哈～」
的聲音深深嘆
氣後，雙肩放
鬆力量往下垂。
反覆動作三次。

而使得肌肉出力。
我們的目的在於放鬆
肌肉，請一邊感受舒
坦的感覺，一邊放鬆
力量任憑肩膀隨著重
力往下垂。

現代人早就習以為常工作時會大量使用到電腦，卻也讓肩頸僵硬、腰酸背痛成了嚴重的文明病。

如果長時間維持相同姿勢，肌肉就會變得僵硬，不僅容易造成血液循環不良，漸漸地也會阻礙發聲。

另外，平常就會因為「我不能失敗」等原因而強烈感受到壓力的人、長時間處於緊張狀態的人、容易感到不安的人，都會有縮起脖子的習慣。

一旦縮起脖子，肩膀就會往上揚，導致肌肉處於使力的狀態。

讓總是拚命使力的**肩膀肌肉放鬆下來，可使發聲動作變得順暢**。

放鬆肩膀後，接著就來介紹肩胛骨部位的訓練動作。

肩胛骨部位和肩膀一樣，如果因為電腦作業而一直保持相同姿勢的話，就容易變得僵硬，導致動作無法流暢。

此時，肺部將無法充分做到撐大或縮小，這麼一來，呼吸就會變淺，聲

音也會變小。

透過確實放鬆肩胛骨的肌肉，可以找回飽滿的呼吸，同時也可以形成回響力十足的聲音。

轉轉手臂運動

1

右手指尖合攏，
輕放在肩膀上。

示範影片（日文）

轉圈圈

×3次

2

從身體前方，由下往上轉動手臂使手肘高高抬起，接著朝向後方放下手臂。
緩緩反覆三次相同動作。左手也做三次相同動作。

差異。你將會發現左右肩膀動作時的流暢度大不相同。

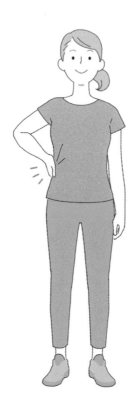

扶腰扭一扭運動

右手扶著腰，
大拇指朝向前方。

示範影片（日文）

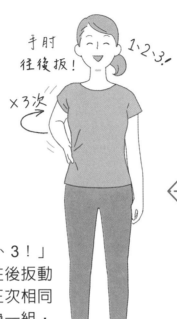

手肘
往後扳！

1、2、3！

×3次

2

一邊喊出「1、2、3！」
一邊有節奏感地往後扳動
手肘。左手也做三次相同
動作。以上動作為一組，
左右交替反覆三組動作。

POINT!

手肘往後扳動時，記
得保持軀體（身體的
軸心）直立不晃動。
在維持這樣的姿勢
下，往後扳動手肘。

搔頭弄姿運動

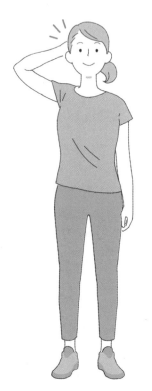

1

右手扶著
後腦勺。

手肘往後扳動時，記
得保持軀體（身體的
軸心）直立不晃動。
在維持這樣的姿勢
下，往後扳動手臂。
因為這姿勢很像在展
現女人味，所以取
名為搔頭弄姿運動
（笑）。

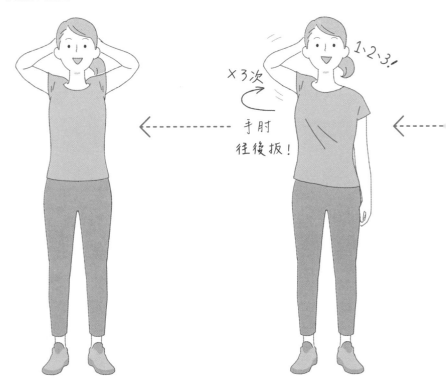

③

雙手扶著後腦勺
做相同動作。

②

一邊喊出「1、2、3！」
一邊有節奏感地往後扳動
手肘。左手也做三次相同
動作。

歡迎運動

Welcome!

①

張開右手停留
在靠近身體側
邊的位置,擺
出像在表示
「歡迎」的姿
勢。

POINT!

動作手臂時,記得保
持軀體(身體的軸
心)直立不晃動。
一邊感受肩胛骨的動
作,一邊往後移動手
臂。

示範影片（日文）

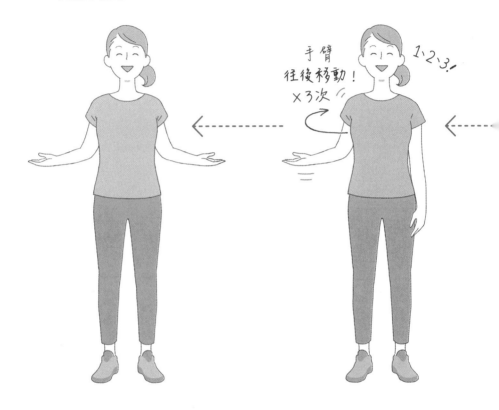

3

張開雙手做相同動作。

2

一邊喊出「1、2、3！」一邊有節奏感地往後移動手臂。左手也做三次相同動作。

手臂往後移動！×3次

1、2、3！

放鬆臉頰運動

1

做動作之前先發聲說一遍「a‧i‧u‧e‧o」，以確認嘴部和臉頰在放鬆前的動作狀況。

※做完放鬆運動後會確認臉頰四周的肌肉是否變得容易動作，所以要先記住放鬆前的肌肉動作狀況以及聲音的音調。

阿飄～

放鬆 ⸺ 垂下

3

雙手輕輕握拳，讓手指的第二關節處頂在臉頰骨的下方。

2

雙手往前伸，手指放鬆擺出「阿飄～」的姿勢。

示範影片（日文）

4

關節處頂在臉頰骨下方，左右來回推動，按摩臉頰三次。

6

雙手離開臉頰，再發聲說一遍「a‧i‧u‧e‧o」。確認肌肉動作起來變得比放鬆前更加流暢輕盈。

5

利用關節處把臉頰骨用力往上推，張大嘴巴說三遍「a‧i‧u‧e‧o」。

這麼運動下來，不知道大家的身體和臉部一帶的肌肉都放鬆了嗎？

動聽聲音的基礎課程就是像這樣透過運動來「放鬆全身肌肉」，讓肌肉先緩緩放鬆，再慢慢鍛鍊出容易讓聲音自帶回響的身體。

接下來我想聊一聊構成回響的關鍵，也就是「共鳴」。

先岔開話題一下，前幾年我去過墨西哥的城市「坎昆」，那裡有個名為「Cenote」的天然洞穴，其美妙的泉水聲至今讓我難忘。

天然井 Cenote 是一個大型洞穴，甚至可以在裡面從事潛水或浮潛活動。

洞穴裡被藍光籠罩的神祕美景固然令人印象深刻，但不停從洞頂滴落、響遍整個洞穴的泉水聲動聽響亮，至今依舊如昨日般地在我的耳邊響起。每次在不經意間想起那泉水聲，我就會懷念起那次旅行。

一般來說，水滴滴落的聲音非常小，不會那麼地嘹亮。

不過，洞穴越大，滴落的水聲也會越大，並且響遍四周。

所謂洞穴，是指具有某程度大小的地底下空間，正因有此空間，聲音才會在空間裡形成回聲、產生共鳴，進而響遍各個角落。

舉例來說，到教堂時，會聽到福音歌曲的美妙音色響遍整座教堂，這也是因為教堂裡有挑高天花板構成的大空間，聲音才會產生回響。

這道理也可以套用在人體上，說穿了，人體即是樂器、聲音即是樂聲。

人體內也具有空間，透過讓聲音在體內的空間裡產生共鳴、回聲，就能把美妙飽滿的聲音傳遞到外界去。

可產生共鳴的空間稱為共鳴腔體，人體內主要有三大共鳴腔體。

鼻腔 → 鼻內
口腔 → 口內
咽腔 → 聲帶四周

如名稱都有個「腔」字，所以前提是這些部位必須充分敞開、形成足夠的空間，才能產生共鳴讓聲音帶有回響。

我們可以利用自己的身體來確認這三大腔體有沒有產生共鳴。

就來試試看吧！

① 咽腔

張大嘴巴想像嘴裡橫著放了一顆水煮蛋的感覺，讓嘴裡形成圓形的空間後，壓低聲音發出「喔～」的聲音。

這時應該會感覺到胸口的振動。

因為咽腔處於敞開的狀態，所以聲音會變得深厚。

② 口腔

把舌頭深處（舌根）往下壓，讓懸掛在喉嚨中央的名為「懸雍垂」的突起部位往上揚。在這樣的狀態下，像在打哈欠一樣發出「啊～」的聲音。

三大共鳴腔體

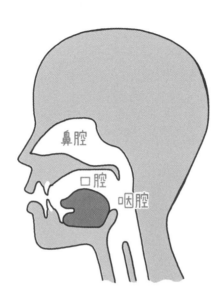

鼻腔

口腔

咽腔

打哈欠的聲音總是很大聲，其原因就是口腔充分敞開而呈現共鳴的狀態，才會變得響亮。

❸ 鼻腔

閉起嘴巴，想像要讓聲音在後腦勺響起的感覺發出「嗯～」的哼鳴。

哼鳴時請觸摸鼻子看看，應該會感覺到鼻子的振動。

這就是鼻腔產生共鳴的現象。

基本姿勢

想像自己
被繩子往上吊

①

雙腳站立與肩同寬，把身體重心放在中間。伸直背脊，想像頭頂上方有條繩子正將自己往上吊的感覺。

身體肌肉放鬆後，接下來就要調整姿勢，好讓自己可以發出帶有回響的聲音。方便的話，請站在可以照出全身的全身鏡前面來調整姿勢。後續在進行發聲訓練時，記得提醒自己隨時保持這個調整好的姿勢。

示範影片（日文）

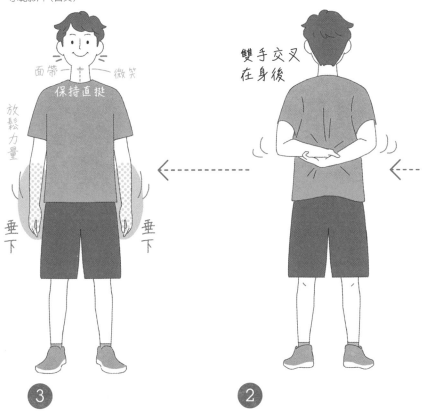

③

伸直脖子，兩邊的
嘴角往上揚。

②

雙手交叉在身後，接
著放鬆手肘以下部位
的力量。

保持這個姿勢進行發聲時，能夠自然做到深呼吸，吐氣量會因此變得穩定，進而發出比以往更加強而有力的聲音。

另外，嘴角往上揚的動作可提升口中的回響，讓每個發音變得清晰明瞭。

前陣子，一位參加課程的朋友說：「我被人家說講話方式很懶散。」

我仔細一看，發現他站立時經常把重心只放在一隻腳上，不僅如此，還嚴重駝背，脖子也微微歪向一邊，再更仔細端詳，原來他的嘴角下垂，呈現倒 U 字型的嘴型。

於是，我請這位朋友調整為基本姿勢後，讓他試著在這樣的狀態下說說話。「咦？突然要我講話，我要講什麼才好？什麼都可以嗎？」說著說著，這位朋友突然驚訝地說：「哇！我講話的方式變了！」

在這之前，他的聲音顯得有氣無力，每個發音都含糊不明而難以聽清楚內容，但調整為基本姿勢後，當下就變得能夠很順勢地發出清脆有力的聲音。

只要以正確姿勢好好站著，說起話來就會自然而然地扭轉給人的散漫印象。

「我好像也有一樣的症狀⋯⋯」特別建議有這般感受的人，一定要試著一邊照鏡子，一邊自我檢查是否有修正成基本姿勢。當然了，沒有這種症狀的人也請自我檢查看看！

調整呼吸再發聲

基本呼吸訓練

好了，接下來就要實際進行發聲。首先，我們要練習如何緩緩吸氣。振動的來源在於飽滿的呼吸。請試著做做看以下的呼吸練習，體感一下深呼吸。

①

雙腳站開，距離稍小於肩寬，雙腳腳尖保持平行站立。保持背部打直的姿勢膝蓋微彎，讓身體重心往下壓。

POINT!

嘴巴往上下兩方大大張開，同時瞪大眼睛進行呼吸時，可以吸入大量的空氣。搭配上緩慢擺動雙手的動作，可以讓呼吸變得更加飽滿。

示範影片（日文）

3

接下來同樣進行**2**的動作，但在吐氣時搭配上「哈～」的聲音（此聲音稱為原音）。反覆進行三次動作。

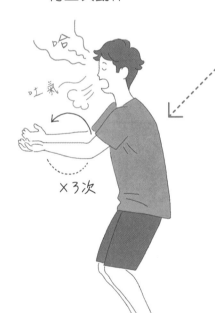

哈

吐氣

×3次

吸氣

2

在保持**1**的狀態下，雙手朝向地面往下垂，接著一邊用嘴巴大口吸氣，一邊讓雙手往上移動到胸口位置。一邊轉動手臂讓掌心朝上，一邊吐出吸入的空氣。反覆進行三次動作。

我在第一〇四頁的POINT！強調了「嘴巴往上下兩方大大張開，同時瞪大眼睛呼吸時，可以吸入大量的空氣」。

大家如果實際試著身體力行，就會親身感受到這一點。

首先，保持正常吸氣、吐氣的呼吸動作，接著慢慢張大嘴巴。嘴巴張到不能再張大時，換成慢慢縮回嘴巴。反覆進行2～3次動作後，接下來準備進行確認。

請確認慢慢張開嘴巴時的呼吸狀況為何？是在吸氣嗎？還是在吐氣？

慢慢縮回嘴巴時的狀況又是如何呢？是在吸氣嗎？還是在吐氣？

接下來和剛才一樣保持正常吸氣、吐氣的呼吸動作，然後慢慢瞪大眼睛（可以閉著嘴巴沒關係）。

眼睛瞪大到不能再大時，這回換成慢慢回到正常瞪眼的狀態。反覆進行2～3次動作後，接下來進行確認。

請確認慢慢瞪大眼睛時的呼吸狀況為何？是在吸氣嗎？還是在吐氣？

慢慢回到正常狀態時的狀況又是如何呢？是在吸氣嗎？還是在吐氣？

你也發現了，對吧？我們在張大嘴巴時會吸氣，縮回嘴巴時會吐氣。

眼睛亦是如此，睜大眼睛時會吸氣，恢復正常睜眼時會吐氣。

如果想要反過來做到張大時吐氣、縮回時吸氣的呼吸動作，那可不容易。

為什麼我們會這麼呼吸呢？原因是**臉部肌肉與橫膈膜相連，所以會同步動作**。

橫膈膜是位在肺部正下方的肌肉。

肺部不會自己撐大或縮小，而是仰賴周遭的肌肉來動作，橫膈膜即是肺部周遭的肌肉之一。

臉部肌肉一動作，橫膈膜就會往下降。意思就是，當張大嘴巴或睜大眼睛時，橫膈膜就會往下降。

當橫膈膜往下降，肺部就必須膨脹撐大，而肺部必須靠空氣灌入才膨脹得了，因

此才會吸氣。

臉部肌肉回到原本的狀態時，橫膈膜也會上升回到原本的狀態。

橫膈膜一上升，肺部就會縮小，而如果肺部充滿空氣就無法縮小，因此才會吐出肺部裡的空氣。

這告訴我們，表情豐富的人擁有較深的呼吸。

由於表情的豐富度與呼吸息息相關，因此他們較容易發出帶有回響的聲音。

以上就是動聽聲音的基本訓練。

透過此訓練，不僅可使日常的呼吸變得飽滿，也會漸漸能夠在毫不勉強的狀態下發出帶有回響的透亮聲音。

針對不同聲音困擾的訓練

接下來，我們一一來看著眼於不同聲音困擾的配合訓練方法。

構成聲音個性的五大要素包括「大小」、「音質」、「高低」、「速度」、「停頓時間」。

你的聲音困擾屬於下列哪一種呢？

❶ 「聲音太小而經常被要求再說一遍」——屬於聲音大小方面的問題

❷ 「說話含在嘴裡」——屬於音質方面的問題

❸ 「聲音過於低沉而不夠透亮」——屬於音質或音調高低方面的問題

❹ 「說話像機關槍讓人聽不清楚」——屬於聲音速度或停頓時間的問題

除了上述問題之外，還有——

❺ 咬字不清

❻ 說話大舌頭

針對這些具代表性的聲音困擾，除了訓練方法之外，也會同時分享對應之道。

請針對自己可能具備的問題，加強該方面的訓練。

藉由訓練，你將能發出清楚、容易傳達給對方的迷人聲音。

① 改善「呼吸」篇——聲音太小而經常被要求再說一遍的人

聲音太小的朋友，你的原因出在呼吸過淺。

為了改善這個困擾，使呼吸變得飽滿會是最重要的課題。

首先，請先實踐前面分享的「基本呼吸訓練」（第一〇四頁），讓自己習慣做到飽滿的呼吸。

當呼吸飽滿時，有個簡單的訣竅可以讓聲音變大。

就是做發聲練習時，「讓視線看向遠方」。

從你嘴巴傳出來的聲音振動會傳遞到視線前方，也就是「你所看的位置」。

所以，一邊看向遠方、一邊練習發聲是個很好的方法。

相信很多人平常都會長時間面對電腦或智慧型手機，在視線距離電腦或手機畫面很近的環境之下工作或溝通討論，並不需要讓聲音振動傳遞到遠處，所以聲音自然會變小，呼吸也會變淺。

以經常替我服務的美髮師為例子來說好了。

這位美髮師會在店裡親自為客人剪髮，同時也是髮廊的經營者，每次在外用餐時，他絕對不會自己點餐。

「當我出聲喊人，店員也不會理我，所以都是請跟我一起去吃飯的人幫忙點餐。」

美髮師這麼告訴我。

我回應他說：「這有可能是你的工作使然。」

由於美髮師的常態性發聲狀態是與客人近距離交談。

他們傳遞聲音的目標往往就近在身邊，所以不會養成習慣讓自己有足夠的呼吸和

肌肉動作讓聲音在餐廳裡傳遞到遠處的店員耳邊，因此即使發出聲喊人也不會被聽見。

對於具有這般聲音特徵的人，我會以「空間距離近的」來形容。

「開會時就算我主動提案，聲音也傳不到會議室的角落去，所以大家都沒什麼意願聽我的提案內容……」這如果是你的心聲，那代表你就是空間距離近的人。

屬於這種狀況的人大多具有呼吸過淺、用於發聲的肌肉動作無力的傾向。

一個人的發聲和呼吸方式，會像這樣在平常的生活樣態或工作環境中成形。

因此，如果你是一個生活或工作空間範圍不大的人，請看向窗外遠處的景色，緩緩進行深呼吸。

請試著選定窗外遠處的某棟建築物作為目標，然後抱著要讓聲音傳到該建築物另一端去的意念，痛快地發出「啊——」的叫聲。

光是改變「距離感」，就能自然放鬆喉嚨，變得容易扯開嗓門。

② 改善「嘴部周邊肌肉」篇——說話含在嘴裡的人

前陣子，我到咖啡廳裡工作。

那時眼前突然出現一張臉，嚇得我不由得出聲音來。

下一秒鐘，我認出對方是自己的朋友，才補上一句：「真是的！嚇了我一大跳！」

鬧了一場玩笑後，朋友告訴我：「我剛剛有出聲喊妳，但妳沒聽到……」

當時我還真沒察覺有人在叫我。

說到這位朋友給人的印象，即使平時與他面對面交談，也會覺得他像在自言自語，

這麼一來，交談起來就會很辛苦。

有些難以分辨是想說給我聽、還是說給自己聽。

這類型人大多是說話含在嘴裡。

說話不愛做嘴部動作的人，屬於節能型的發聲方式，習慣把話含在嘴裡。因為聲音的振動幾乎不會傳遞到外部，當然也就傳不到對方耳裡。

有這種現象的原因是平常缺乏使用嘴邊肌肉，導致肌肉動作不良而做不出發音所需的嘴型。

如果仔細觀察這些人的嘴部動作，就會發現其動作顯得不自然，原因就出在肌肉變得僵硬。

因為肌肉僵硬，所以即便有心運用肌肉，也無法順利動作。

然而，這時如果抱著「那要來好好鍛鍊一下」的想法而拚命想改善僵硬問題的話，只會適得其反而已。

因此，如果你是屬於說話含在嘴裡的人，請先確實做到本章所介紹的基本訓練，讓嘴部周邊的肌肉放鬆後再來鍛鍊肌力。

③ 改善「舌頭柔軟度」篇——聲音過於低沉而不夠透亮的人

「我的聲音太低沉、不夠透亮。」經常有人向我傾訴這樣的困擾。

不只是女性，也有為數不少的男性來向我尋求幫忙。

的確，說出這個困擾的朋友們都有聲音偏低的傾向。

不過，「就是因為聲音太低沉才會不夠透亮」的想法，很多時候都是當事人先入為主的觀念。

聲音的高低是依與生俱來的骨骼而定，也是每個人的「個性」。

個性只要經過磨練，就會發光發亮。

事實上，造成聲音不夠透亮的原因幾乎都是其他因素。

就我一路以來的觀察，真正原因出在心理層面，很多案例都是因為心理因素，聲音才透亮不起來。

舉例來說，因為「我的聲音不好聽，動不動就會被反問說了什麼」的先入為主觀

念而失去自信，導致對於說話、發聲的行為感到膽怯。

這麼一來，就不會確實張開嘴巴說話。

若處於無法在他人面前敞開胸懷的心理狀態，無形地就會反應在行動上（不讓人看見真心＝不讓人看見口中模樣），也就不會好好張開嘴巴。

另外，內心的緊張情緒會使得肌肉緊繃，舌頭也會變得僵硬。

舌頭由肌肉所構成。

舌頭與聲帶的位置相近，舌頭僵硬時，聲帶極可能也是呈現僵硬狀態。

一旦聲帶變得僵硬，發聲就會困難，說話也就容易含糊不清。

如果恰巧是聲音偏低的人，可能因為某種因素而對自己的聲音或說話方式失去自信，陷入不容易發出透亮聲音的狀態，這個人就會誤以為自己是「聲音太低沉才會不夠透亮」。

若是這樣的狀況，改善方法是從放鬆嘴部周邊肌肉、好好張開嘴，消除舌頭的緊繃感並保持柔軟開始。

人稱籃球之神的傳奇人物麥可‧喬登。

大家知道他在比賽中會像調皮小孩一樣做出吐舌頭的動作打球嗎？

乍看下或許會覺得他在搞怪，但吐舌頭打球法可說是一種「贏球策略」。

在NBA等級的賽場上，不用說也知道必須承受極大壓力。

如果因為承受高壓而造成緊張過度，肌肉就會變得僵硬，導致無法動作自如。

除此之外，大腦思路也會停擺，而難以冷靜思考。

為了避免陷入這般負面的緊張狀態，吐舌頭其實是相當合理且得以百分之百發揮實力的行為。

有個方法可以很簡單地確認自己的身體狀況，一起來試試看吧！

事實上，舌頭的柔軟度與全身的柔軟度、施力程度有所連結。

首先，雙腳直立。接下來，像要把舌頭縮小似的用力縮起舌頭，下巴也要同時施力之下，身體前屈。

你可以彎曲到什麼程度呢？

接下來，讓自己化身為喬登做做看前屈動作。

淘氣地吐出舌頭，放鬆舌頭的力量，在保持吐舌頭的狀態下身體前屈。

你可以彎曲到什麼程度呢？

與用力縮起舌頭時相比，吐舌頭時身體是不是更能往前彎曲呢？

相信做了之後，你將會發現全身不再用力緊繃，心情也變得輕鬆自在。

不限於聲音不夠透亮的朋友，容易緊張的朋友也可以試著做做看！

④ 改善「停頓時間」篇──說話像機關槍讓人聽不清楚的人

雖然說話速度與環境、心理因素有關，但也有不少人是因為腦筋轉得很快，所以說話變得像機關槍一樣快。

也就是說，因為腦海裡不斷湧現想表達的內容，話語也就跟著不斷脫口而出。

還有一種狀況，人們在心情煩躁時，身心的節奏就會加快，導致說起話來速度也

快很多。

不過，據說容易聽取內容的說話速度是 **1** 分鐘約三百五十個字。日本NHK電視台的播報員在報導新聞時，差不多就是以這個速度在說話。

若是超過，聽者有時會因難以聽取內容，而漸漸變得不耐煩。當受眾無法順利聽取內容，當然也就會缺乏說服力。

說話像機關槍的人具有「缺乏停頓時間」的特徵。

聽者會利用停頓時間消化聽到的話語，試圖理解每一句話的內容。

所以，若少了停頓，聽者就是想要理解所有內容也難。

基於此，說話像機關槍的朋友，我們來嘗試留意停頓時間的訓練吧！

目標是養成說話時會適時停頓的習慣，以對方容易聽取的聲音說話。

請朗讀下列文章。朗讀到標有（停頓）的地方時，確實停頓1秒後，吸氣再繼續朗讀。

讓自己面帶笑容（停頓）發出飽滿的聲音吧（停頓）！

聽到你飽滿聲音的人（停頓）也會展露笑容，心靈變得豐足（停頓）。

讓我們一起（停頓）以聲音的力量（停頓），創造巨大的幸福！

如果說話不停頓，呼吸會變淺，聲音也會失去回響。只要能夠確實做到說話時保留停頓，就能發出帶有回響、清楚的聲音。

⑤ 改善「發聲嘴型」篇——咬字不清的人

「我聽不清楚你在說什麼。」經常被這麼說的人當中，很多都是因為咬字不清。

咬字不清的原因出在沒有確實做到「可以發出某個音的嘴型」。

想要改善咬字問題時，必須練習讓自己可以明確做出嘴型。

日語除了「a・i・u・e・o」這5個母音之外，其他發音都是由母音和子音共同構成。

只要可以明確發出5個母音，就能讓咬字頓時變得清晰。

屆時哪怕要講繞口令也可以十分從容。試著挑戰看看下一頁的訓練吧！在咬字不清的問題獲得改善之前，建議盡可能天天都進行訓練。

依序念出下列三行句子。

❶ 「o・a・ya・ya（おあやや）　o・ha・ha・u・e・ni（おはHAうえに）

o・a・ya・ma・ri・na・sa・i（おあやまりなさい）」（念1次）

❷ 「o・a・a・a（おあああ）　o・a・a・u・e・i（おああうえい）

o・a・a・i・a・i（おああいああい）」（連續念3次）

❸ 「o・a・ya・ya（おあやや）　o・ha・ha・u・e・ni（おははうえに）

o・a・ya・ma・ri・na・sa・i（おあやまりなさい）」（念1次）

最後再念一次與❶完全相同的句子。

相信大家都感受到與第一次念出❶的時候相比，發音變得清晰了。

改善「舌頭肌力」篇——說話大舌頭的人

就讀研究所時，我都是與比自己年輕許多、20歲出頭的研究所同學一起進行研究。

彼時，我察覺到一件事。

我發現很多學生的舌頭肌力偏弱。

觀察他們的嘴部動作後，可看出部分學生在說話、發聲時，齒縫之間會稍微露出舌頭來。

這些學生的說話方式也十分俏皮可愛，會以帶點大舌頭的撒嬌聲音說：「呃……我啊～對呀，就是這樣沒錯～」他們說話會拉長尾音，不帶俐落感。

我猜想應該是從小就沒什麼機會吃硬質的食物，很少做到咀嚼動作。

若是不太運用咀嚼肌及舌頭，會導致肌肉變弱。

雖然說話大舌頭會給人可愛的印象，但在商務場合上必須展現強勢或嚴肅感時，就會無法發出合適的聲音，有時還會因此難以博取信賴。

為了讓舌頭肌力變強，也為了避免這樣的狀況發生，請嘗試下面的訓練，一起來鍛鍊舌頭的肌肉吧！

Let's try

用力往前伸出舌頭，數到10之後再放鬆力量。反覆進行三次相同動作。

請大家務必訓練看看！

利用「朗讀」養成動聽聲音

一路訓練下來辛苦了！

動聽聲音的基本訓練到這裡告一段落。

只要好好完成訓練動作，平常就能讓身體保持無負擔的狀態，並做到飽滿呼吸。

「我覺得身體變得輕盈，感覺暖烘烘的。」

「不知道是不是因為臉部放鬆了，我的頭沒那麼痛了。」

「我現在呼吸變深，思路也跟著清晰了。」

相信有些朋友內心會出現這樣的感想吧！

只要讓自己隨時處於放鬆狀態，並運用飽滿呼吸來發聲，自然就能講出你在呱呱墜地時的原生音調。

那聲音是在成長過程中所失去的真實聲音。

不過，哪怕失去了，只要確實做到基礎動作，不論到了幾歲都能找回真實聲音。

為了讓發出真實聲音化為習慣，進而成為你「與生俱來的聲音」，我強力建議大

家「朗讀」。

朗讀什麼讀物都行。書本也好，報紙也好，任何讀物都無妨。

朗讀時，請記得一邊針對自己想改善的地方加強訓練。

值得開心的是，比起用眼睛看，實際發出聲音讀字，所呼吸到的空氣量會增加約 3～5 倍，體內獲取的氧氣量也會增加。

除此之外，聲音的振動效果可按摩內臟，進而促進血液循環，身心將會自然而然地達到活性。

在還沒有從事播報員工作之前，我就經常享受朗讀。

只要是手邊有的讀物，我什麼都愛讀，有時朗讀書本，有時朗讀報章雜誌，只要是有文字的東西，我什麼都會拿來朗讀。

念著念著，我會變得心情興奮而停不下朗讀的動作。

「已經念很久了，差不多可以停止了。」我心裡明明會這麼想，卻總是欲罷不能。

我常常在外出前忍不住做起朗讀，一路朗讀到再不出門就快遲到的時間還停不下來，

最後必須全力衝刺跑到車站才趕得上預計搭乘的捷運。

那簡直就像馬拉松選手持續長時間跑步後，心情會逐漸興奮起來，變得一心只想繼續跑下去的「Runner's High」（跑步者高潮）狀態。

根據研究，Runner's High 似乎是受到腦內的神經傳導物質「腦內啡」（Endorphin）的影響。

腦內啡是一種能夠提升興奮感、滿足感的物質。

「搞不好朗讀也會受到某種腦內神經傳導物質的影響。」

一直以來，我都是抱著這樣的想法。

近年來，一件有趣的事實得到了證實。

研究顯示，和尚在念經時，腦內會如同淋浴般地大量分泌一種名為「血清素」的神經傳導物質。

血清素是一種可穩定心靈、帶來安心感的物質，目前已得知憂鬱症患者的腦內會有血清素不足的現象。

也就是說，在保持心理健康上，血清素是相當重要的物質。

我認為朗讀應該也能發揮一樣的效果。

朗讀吧！

光是這麼做，就能讓你養成發出真實聲音的習慣，也會有益於心理健康，希望大家可以多多積極朗讀。

第 4 章

巧妙運用
「動聽聲音」

應用發聲

一早起床就能發出爽朗聲音的「哼鳴訓練」

第三章分享了動聽聲音的基礎。

本章則是要介紹在能充分掌握動聽聲音後，如何更有效地運用其技巧。

既然已經學會，就表示你所發出的聲音帶有回響，足以迷倒周遭人們。

不論身在何處，眾人目光都會自然而然地被你吸引過來。

這時如果還能夠擁有不讓聽者失去興趣的聲音技巧，影響力將會變得更加強大。

你所期望得到的結果也會變得垂手可得。

事不宜遲，一起來看看有哪些具體技巧吧！

首先要分享的技巧是，如何讓自己一大清早就能發出具有張力的爽朗聲音。

任誰都會有一早起床聲音就卡卡的現象。

難得已經學會發出動聽聲音，卻在聲音出不來的狀態下，就這麼去面對上午的重要場合，豈不是會落得毫無收獲的下場。

「我要去拜訪客戶並做提案簡報，但不小心安排了一大早的時間……聲音肯定會卡卡的，這可能會讓客戶留下不好的印象吧？有沒有什麼方法可以讓人一大早就發出神清氣爽的聲音？」

舉辦講座時，時而會有參加者提出這樣的諮詢。

畢竟是重要簡報，當然希望認真以待。

尤其是在客服中心服務的朋友，同樣是每天一大早就必須展開挑戰。

針對這些人，後面要介紹的是以聲音為業的專業人士也會做的「哼鳴訓練」，一定可以帶來一臂之力。

像打哈欠一樣，
大大撐開喉嚨。

示範影片（日文）

保持撐開喉嚨的狀態閉上嘴
巴，跟著像在哼歌一樣發出
「嗯～～～～」的聲音。

特別版哼鳴訓練

示範影片（日文）

在基礎哼鳴訓練❷的狀態下，一邊讓下腹部每一秒鐘往內縮一次，一邊加強聲音的力道、發出帶有抑揚頓挫的「嗯～嗯～嗯～」聲音。

※ 此訓練可以鍛鍊腹部肌肉，進而發出鏗鏘有力的聲音。

摩托車式哼鳴訓練

示範影片（日文）

保持特別版哼鳴訓練的狀態，發出「嗯～～～」的聲音，
發聲時要像在模仿摩托車的引擎聲一樣，讓聲音不規律地
忽高忽低。

※ 透過使聲音產生變化，不僅能夠鍛鍊聲帶與周邊肌肉，說話時也會更容
易展現帶有抑揚頓挫的表現力。

請依照下列順序進行整套的訓練。

❶ 哼鳴訓練

❷ 特別版哼鳴訓練

❸ 摩托車式哼鳴訓練

若是一早起來便進行摩托車式哼鳴訓練，有可能會因為過度用力而傷了喉嚨。

而訓練時間方面，三種訓練都只要進行 1 分鐘左右即可。

只要採用這套訓練，就能隨時做到聲音的熱身操，不需要放大聲音也能夠順利發聲。

另外，此三種訓練都是閉著嘴巴發聲，因而不需放大聲音就能夠做好發聲準備，也不會受到地點的限制。

只要在上班前完成這套訓練，等到了上班地點準備開口說話時，相信聲音已經變得爽朗又強而有力。請大家務必嘗試看看！

吸引聽者的發聲方式

前幾天，一位從事顧問工作的朋友告訴我：

「明明很認真在解說，對方卻一副很想睡覺的樣子……最後還忍不住打起瞌睡來，真的很傻眼。」

沒錯呀，眼前的人都打起瞌睡了，誰還會想認真說話呢？

不過，搞不好是說者讓聽者越聽越想睡呢！

如同那位從事顧問工作的朋友，有這類煩惱的人其實還不少。

「對方總是一臉覺得很無趣的表情。」

「每次我說話，對方都一副很睏的樣子。」

在我所參與的企業培訓活動當中，也時常規畫培育組織內部講師的課程。

近期開始，有越來越多企業在實施各種組織內部的培訓活動上，不再是選擇從外

部聘請講師，而是積極培育內部人員來擔任講師工作。

「請問大家最不想參加的培訓課程是哪一種呢？」當我這麼詢問前來參加內部講師培訓課的朋友們時，最多人給的答案是「很催眠的課程」。

讓人想打瞌睡的課程有各種不同原因，包括專業用語多到聽不懂在說什麼、對主題不感興趣、上課內容缺乏會讓人與奮期待的資訊等等。

如果從聲音的觀點來找出「聽者會忍不住犯睏的原因」，那就是「說話單調乏味，缺乏抑揚頓挫」。

尤其是日本人多數個性謙虛且容易害羞，所以平時說話的語調便顯得平淡，表情也缺乏變化。

更別提若要在人前說話，緊張感不時就來攪局，所以說起話來就更加缺乏抑揚頓挫，而變得單調乏味。

然而，**聽者會對「變化」有所反應。**

只要一有變化，聽者就會被勾起興趣而忍不住往前探出身子，但如果沒有變化，

138

就會在無意識間產生「算了，不用有所反應吧」的心態而予以忽略。

這麼一來，即使沒有惡意，聽者還是會難以保持專注力，最後忍不住打起瞌睡來。

基本上，據說人類的專注力頂多只能持續45分鐘左右。

既然如此，這45分鐘都能夠一直保持專注力囉？當然不行。反而應該說，鮮少有人能夠一直保持專注力聆聽語調平淡且乏味的內容長達45分鐘。

想要讓自己說話具備抑揚頓挫，就要學會做到下列幾個重點。

・句子前後要有「停頓時間」

・重覆說話內容

・放慢說話速度

・大聲說話

請以帶有抑揚頓挫的語調朗讀下列文章。

讓我們一起以帶有回響的聲音與人們心連心，把幸福擴散出去！

帶有回響的聲音，可以讓人們心中產生共鳴。

也能夠把你的想法和情感，傳達給對方。

帶有回響的聲音，能夠打動對方的心。

重點！

❶ 朗讀時試著強調「帶有回響的聲音」這句話。

❷ 朗讀時試著強調自己喜歡的字眼。

※ 每次朗讀時更換不同字眼來強調，會更有練習效果。

如果希望自己的說話內容能夠確實勾起對方的興趣，就要先打好草稿，並且斟酌

哪些地方應該放大音量、或應該停頓等等，照前述的四個重點做好練習後，再正式上場。

若能透過聲音的抑揚頓挫，突顯出說話內容的重點，聽者將會比較容易抄寫筆記，並留下記憶。

利用手勢、動作來大幅提升聲音的表現力

還有一個方法可以有效改善缺乏抑揚頓挫的問題。

那就是「說話時加上誇張（大幅度）的身體動作」。

也就是利用手勢及動作。

藉由加上誇張的身體動作，不僅外表會有所變化，「聲音」也會出現變化。

如第三章的說明，聲音不是只靠聲帶，而是會運用到橫膈膜、腹肌、口腔、鼻腔等全身各部位來發聲。因此，只要運用身體動作，就能改變枯燥乏味的語調。

為了讓大家親身體驗這個事實，在我舉辦的簡報講座上，如果有人用著平淡的口吻說話，我就會請對方練習「一邊做出大幅度的手勢、動作，一邊說話」。

這麼一來，當說到自己想強調的重點時，手勢、動作就會自然地跟著加大。

一旦動作變大，身體就會跟著挺起胸膛，肺部也會隨之撐大而得以從容吸氣。

這麼一來，吐氣量就會增加，無形中變得可發出帶有回響的聲音。

當聲音開始有強弱之分、有抑揚頓挫，說話內容就會容易傳達給聽者。

另外，由於身心相互連結之故，因此透過動作身體，就連緊繃的內心和情緒也會活絡起來。

「這產品真的很優秀！」如果搭配手勢說出這句話，內心認為產品很優秀的情緒也會實際隨之高漲。

像這樣說話搭配手勢、動作，生性怕羞的日本人總容易因為高自制力而踩下的「煞車器」就會自然失靈。

142

對於優秀的事物，我們能夠真心感受其優點而懷抱熱忱傳達想法。也因為這樣，才會具有說服力、才能夠做出撼動對方內心的簡報或演講，進而博得信賴。

世界頂尖企業的執行長說話時都會加上手勢、動作。

這是一種為了把聽眾目光吸引到自己身上的表演方式，也是一種借助手勢、動作的力量，來傳達說者情感的技巧。

手勢、動作會與聲音連結。

請大家多加利用，讓「自制力煞車器」失效，以豐富的情感來表達想法。

緩解緊張情緒的訣竅

除了過度自制之外，日本人也容易陷入「緊張」。

大家應該也遇過像這樣的人吧？

「接下來我將進行簡報，請各位不要拘束，放鬆就好。」進行簡報時先這麼做了

開場白，本人看起來卻是緊張到不行。

簡報者的表情僵硬，說話聲音微微顫抖。

說到一半，有時還會破音或沙啞，聽著聽著，讓聽眾也跟著緊張起來。

當說者像這樣表現得緊張不已時，聽者也會無法放鬆心情。

因為聽者會在無意識之間，感同身受說者的緊張情緒。

我們的大腦存在著一種名叫「鏡像神經元」的神經細胞，它會讓我們在看見他人行為時，覺得像是親身做著相同行為（感同身受）。

在鏡像神經元的作用下，聽者會被說者的「聲音」影響，也變得越來越緊張。

沒錯，緊張情緒是具有傳染力的。

這讓我想起了一件事。以前我為了成為播報員，曾經就讀過相關學校，當時被教導過的一段話，至今仍記憶猶新：

「想要在人前說話，就不能緊張，不然聽你說話的人也會跟著緊張起來。

想要在人前說話，就不能害羞，不然聽你說話的人也會跟著害羞起來。

這樣會讓人覺得像是看了不該看的東西一般。」

直到現在，我依然深深認為這段話說得對極了！

當聽到某人說話時總忍不住想別開視線，更遑論其發言是否值得信賴了。

所以，一個人表現得緊張兮兮，說話聲音顯得缺乏自信時，他說的話信賴度肯定大減。

● 輕咳

那麼，要怎麼做才能舒緩緊張情緒呢？

最簡單的方法就是「輕咳」。

很奇妙地，光是在開口說話前先輕咳一下，蹦蹦亂跳的心臟和身體顫抖都會瞬間平穩下來。

我們從口鼻將空氣送入肺部時會經過「支氣管」，而咳嗽的原有目的就是在支氣管有異物時藉由咳嗽來排除，它能夠防止因為「誤吞」而造成的窒息。

咳嗽後，喉嚨和支氣管等身體部位的緊繃現象可暫時得到舒緩。這麼一來，身體就會藉由咳嗽這個暗號，自動調整成容易將支氣管內的異物予以排除的狀態，也就會自然而然地放鬆下來。

此時喉嚨也會瞬間敞開，使得原本因為緊張而無法順利發聲的狀況獲得大幅改善。

● 長吐氣的深呼吸

還有另一種能夠舒緩緊張情緒的方法，也就是調整身心節奏。

我們的身心各有節奏。

事實上，陷入緊張情緒時，兩者的節奏都會加快，反之，當一放鬆下來，兩者的節奏皆會趨緩。

舉例來說，如果遇到因為站在人前，導致過度緊張而感到傷腦筋的狀況時，只要設法放慢因為緊張而加快的身心節奏，就能夠緩和緊張感，讓身心放鬆下來。

那麼，身心節奏究竟是什麼呢？

我們先針對身體的節奏來做說明。

請試著用指尖按住手腕，替自己測一下脈搏。

如果手腕測不太出脈搏，就換到靠近下巴的頸部測測看。

感受到脈搏的跳動後，保持指尖按住該部位的狀態，先做吸氣動作。

深深吸入空氣到極限後，指尖依舊保持按住該部位的狀態，換成發出「呼～～～～」的聲音緩緩吐出空氣。

噗通、噗通、噗通……，

我們再試著做一遍看看。

一邊透過指尖感受脈搏的速度，一邊吸氣。

吸氣動作到了極限後，再緩緩發出「呼～～～」的聲音吐氣。

現在我需要大家確認一件事。

那就是脈搏速度在吸氣和吐氣時並不相同。

吸氣時脈搏速度會加快，吐氣時則會變慢。

為什麼會有這樣的現象呢？原因是呼吸與自律神經有著密切的關係。

自律神經在人類維持生命上，發揮著重要的作用，它可以讓人在白天時保持清醒，

入夜後則能放鬆地安眠入睡。

自律神經可分為交感神經和副交感神經兩種。

交感神經可使身心呈現清醒、緊張的狀態；副交感神經則可以讓身心放鬆。

我們在吸氣時，交感神經會取得優勢，也就是說，身心會進入清醒、緊張的狀態，所以脈搏會跳動得比較快。

相反地，吐氣時由副交感神經取得優勢，應該說，此時的交感神經會收縮，副交感神經則會舒張，所以身心理所當然得以放鬆下來，慢慢變得平穩。

「怎麼辦？我的心臟噗通噗通地跳個不停！」在人前陷入緊張情緒時，我們總會這麼形容，而噗通噗通地跳個不停指的是心跳加速。

心跳快慢會呈現在脈搏上，所以情緒緊張時，脈搏就會變快。

也就是說，情緒緊張時只要在呼吸之際放慢吐氣的動作，心跳速度就會平緩下來，內心也會逐漸恢復平靜。

人們常說想要保持平靜就試著深呼吸，其中原因就出自於此。

「等一下我要在很多人面前說話，先來做一下深呼吸！」當聽到有人這麼說而仔細觀察對方時，會發現很多人卯足勁地大量吸氣，卻只稍稍吐氣。

這麼做別說是想要放鬆身心，反而只會加遽緊張，使得腦袋變得一片空白。

若接著就要準備在人前發言，深呼吸確實是可有效消除緊張的方法，但不能忘記一個重點，也就是必須緩慢進行吐氣動作，使吐氣長過吸氣。

想要緩和緊張感，請記得緩緩吐氣、進行讓吐氣時間長過吸氣的深呼吸。

● 利用指尖或掌心緩慢打節奏

接下來，我們針對心靈節奏來做說明。

為了掌握自己的心靈節奏，需要使用到慣用手的食指。

那麼，一起來做做看吧！

請以慣用手的食指敲打桌面。

然後一邊持續敲打桌面、一邊進行下列的想像。

你剛剛結束上午的工作，現在來到義大利麵店準備吃午餐。

你從菜單裡挑了自己想吃的餐點，完成了點餐動作。

150

可是，10分鐘、15分鐘過去了，卻遲遲等不到餐點送上桌來。

奇怪了？感到納悶的你不經意地看了隔壁桌的客人，發現明顯比你晚點餐的人都開動了。

這是什麼狀況？你環視店內一圈觀察狀況後，發現果然不對勁，餐點不斷地被送到比你晚點餐的客人桌上。

你有所驚覺地看了手錶一眼，發現午休時間只剩下15分鐘。

「什麼?!午休時間就快結束了啊！」

好了，此刻你用食指敲打桌面的速度起了什麼變化呢？

我猜敲打速度應該是一路變得越來越快。

當變得不耐煩、感受到壓力或緊張感上揚時，心靈節奏的速度也會隨之加快。

心靈狀態會透過指尖呈現出來。

也就是說，我們可以利用指尖來誘導心靈。

在大致掌握到自己平時的指尖速度之下，有機會站在人前發言的朋友們可以試著確認看看指尖速度的改變。

在保持站立、手臂往下垂的姿勢之下，換成用掌心拍打大腿的方式也無妨。

緊張感越是強烈，速度就會變得越來越快。

「速度好快啊！我現在果然是緊張到不行！」遇到這樣的狀況時，**請提醒自己緩緩放慢指尖或掌心的敲擊拍打速度。**

這麼做就能幫助你的心情慢慢平靜下來。

事實上，我們的本能會知道只要調整心靈節奏的速度，就能夠進而緩和緊張感（情感調整）。

以媽媽安撫哇哇大哭的小嬰兒為例子來說好了。

為了讓小嬰兒停止哭泣，媽媽們通常會怎麼做呢？

一般都是拍打小嬰兒的背部，藉此調整節奏幫助他們平靜下來。

小嬰兒哭得越激動時，即使沒有人表明該怎麼做，媽媽自然就會加快拍背的速度。

隨著寶寶情緒得到安撫，媽媽則會緩緩放慢拍打的速度。

透過這樣的動作，小嬰兒就會漸漸平靜，最後停止哭泣。

沒錯，我們的本能知道手指、掌心等身體部位與心靈節奏互相連結。

只要把這個會用在小嬰兒身上的方法，套用在情緒緊張的自己身上來鎮靜心情就可以了。

藉由調整身心兩面的節奏，就能夠緩解過度緊張的情緒。

當預備在眾人面前說話時，請一邊緩慢地深深吐氣，一邊放慢指尖或掌心的節奏。

只要反覆這麼做三次左右，就能夠排解過度緊張的狀態，順利展開話題。

請大家務必試著做做看！

飽滿的呼吸可發出讓對方感到安心的聲音

「要怎麼做才能夠發出可以讓對方感到安心的聲音？」

一位女性瑜珈老師來參加我舉辦的說話術講座時，提出了這個問題。

女老師告訴我近來在上瑜珈課時，經常需要引導學生進行冥想。

想要使聽者進入舒適自在的冥想狀態，確實需要有能夠給人安心感的放鬆聲音幫助引導。

為什麼會這麼說呢？原因在於人類擁有名為鏡像神經元的神經細胞。假設聽到呼吸淺、顯得痛苦的聲音時，那種喘不過氣來的感覺也會感染到聽者身上。

若是被顯得痛苦的聲音引導，想必會讓人莫名不安，對吧？

想要透過聲音營造出安心感，必須有飽滿的呼吸。

呼吸飽滿時，喉嚨就能放鬆，音調也會變得悠然自得。這時，聲音就不會給人喘

不過氣來的感覺。

整體會呈現出一種舒適自在、從容不迫的氛圍。

讓呼吸變得飽滿且容易敞開喉嚨的**訣竅在於「打哈欠」**。

我們在打哈欠時，都會大大敞開喉嚨，不是嗎？

諮詢專家、治療師、教練、客服人員等職業都必須以面對面或通電話的方式與人溝通，如果你也從事這些工作類型，建議先做過這個訓練再與客戶接觸。

讓你光只憑著音調，也能夠讓眼前的人平靜下來，並且具有療癒的效果。

從事治療或使人舒緩放鬆等工作的朋友，你們一定要知道什麼是「泛音」。

所謂「泛音」，簡單來說就是指**多種聲音參雜在一起的複合音**。泛音的特徵在於參雜在一起的多種聲音十分和諧，能夠帶來穩定的聽覺。

舉例來說，樂器的「DO」音與其高八度的「DO」音即屬於泛音關係。即使同時彈奏這兩個音，聽起來也會覺得很順耳，不會感到突兀。

含有許多泛音的聲音會有清晰的輪廓，顯得開朗透亮。

因此，人們會有**偏好含有許多泛音聲響**的傾向。

當人類處於深度冥想狀態時，經常會出現稱為 θ 波的腦波，而據說聽到含有泛音的聲音時，聽者腦內也較容易產生 θ 波，換句話說，聽者能夠以非常放鬆的狀態陷入陶醉之中。

事實上，目前已得知海豚的叫聲含有「高頻泛音」，實際聽到海豚的叫聲時可感受到療癒效果。

當然了，人類的聲音也含有泛音。

人類的這種聲音能夠帶來安詳平靜的氛圍，讓聽者有種從容平緩的感覺。

說到聲音裡含有泛音的日本藝人，像是森本玲夫和玉置浩二，這兩位的聲音都帶有溫暖的安心感，會讓人聽得很陶醉。

有目的性地想要讓聲音含有泛音時，可以增加吐氣量，以有點像在嘆氣的感覺來發聲。

請大家務必試著做做看！

「吐氣」可改變聲音的印象

「不知道為什麼，我好像給人很凶的印象。」

「我明明沒有那個意思，卻好像會讓對方覺得有壓迫感。」

有些朋友會有這樣的困擾。

實際與他們見面交談後，會發現大部分人的聲壓和尾音顯得強烈，用字遣詞也十分單刀直入，容易以斷定的口吻說話。

或許本人「沒有那個意思」，但總容易讓對方產生「這個人感覺脾氣很差，還是

離他遠一點比較好」的想法，而遭到疏遠。

明明只要交談後就會知道這個人其實是個很體貼的人，卻被「吃虧的聲音」破壞了印象。

「聲壓強」的原因在於吐氣時的力道過重。

既然如此，若不想給人很凶的印象，只要讓聲壓變弱就行了。

需要強烈傳達想法時就加重吐氣的力道。

日常的一般交談就溫柔平穩地吐氣。

藉由提醒自己這麼做，就能夠自由自在地加強或緩和聲音的印象。

線上交談的重點

現今利用 Zoom 或 Skype 等軟體進行線上溝通的需要越來越多。

人們已經很習慣進行線上會議、講座，以及拍攝影片來傳遞訊息。

透過線上或影片觀察人們說話的聲音時，經常給我一種感受：

其實，即便是在線上進行，也要像面對面交談一樣，以動聽聲音大方地說話。

「怎麼說話聲音像在碎念一樣那麼小聲，好像沒什麼自信的感覺。」

進行線上交談時有個陷阱，由於對方的臉會出現在眼前的電腦或手機畫面上，因此容易覺得對方就近在身邊。

不過，事實上，是透過電腦或手機的語音輸入裝置捕捉到你的聲音後，隨著電波傳送到對方的語音輸出裝置上。

除此之外，你和對方之間也存在著物理距離。

這時如果以對方真的就在眼前的日常狀態出聲說話，怎麼也無法避免聲音變小而顯得不夠透亮，或給人說話有氣無力的感覺。

為了解決這樣的問題，進行線上交談時，必須以清晰且音量充足的聲音說話。

一般進行線上交談時大多會在看得見對方面容的狀態下進行，所以請提醒自己

抱著「我要讓聲音越過對方的頭頂傳到另一端去」的意念來發聲。

這麼一來，就能將聲音清晰地傳達出去。

另外，透過觀察人們拍攝用來傳達訊息的影片時，我常覺得很多人目光黯淡、表情茫然，聲音也是顯得單調、口吻平淡。

這是因為拍攝時通常不會安排觀眾，而導致未意識到聽者的存在，說話方式和音調因此變得不帶情感。

這方面要如何改善呢？首先，讓自己確實意識到「聽者就在相機的另一端」，並看著相機說話。

我也曾舉辦過以客服中心的接線人員為對象的溝通講座，在講座上，我經常告訴參加者：「透過電話交談時，請用能比面對面交談時強過兩倍的抑揚頓挫，並帶有情感的方式說話。」

面對面交談時，可以利用表情等視覺要素來傳達，但話筒兩端只有聲音，視覺

要素派不上用場。

如果不利用音調來確實表現情感，難以把想法傳達出去，因此帶著豐富情感以及具備抑揚頓挫的說話方式才會顯得如此重要。

「不經意的笑容」才是溝通的基本

一路下來，我介紹了各種可有效運用動聽聲音的技巧。

請大家依自己可能面臨的場合，確實習得所需的聲音技巧並充分加以運用。

不過，在那之前，想先請大家確認一點。

你知道自己說話時是什麼樣的表情嗎？

一路以來，我透過講座、研討會、企業培訓等活動要求過無數參加者進行簡報，並拍下進行簡報時的影片供參加者本人觀看。

「我們來拍攝你做簡報時的說話模樣吧。」每次只要我說出這句話，幾乎每位參加者都會露出苦澀的表情說：「真的假的？不要啦～」

還沒有拍攝影片，大家就都已經有不好的預感了（笑）。

而當參加者透過影片看見自己時，最常發表的感想是：

「咦？我臉上都沒有笑容嗎？」

也就是說，自己認知的模樣和對方所見的模樣有所落差。

即使自認面帶微笑在說話，看了影片後就會驚覺原來嘴角並未揚起。

當中甚至有人會驚訝地說：「我說話時的表情有這麼嚴肅啊？」

事實上，交談中臉上沒有笑容是一件非常吃虧的事。

根據某研究結果，已得知「交談中不經意流露出的笑容，可大大改變資訊的收發速度、資訊量以及親和力」。

這代表著面帶笑容傳達資訊給對方時，可快速且大量發送，也能夠大大拉近與聽者之間的心理距離。

當然了，最重要的還是要配合交談內容、對方或以符合狀況的表情來說話、傳達資訊，但如果是要「可帶給人容易親近的好印象、讓聽者容易接受己方發言的表情」，最基本的終究還是笑容。

表情是與人溝通的入口。

即使沒有出聲說話，笑容也能夠傳遞「歡迎」的訊號，再說得極端一點，板著臉就等於無言地表示「拒絕」，這樣只會使得他人越來越疏遠你。

因此，如果希望聽者能夠敞開心房傾聽，並確實理解你的發言，就請先確認一下自己的臉上有沒有笑容。

不要自認一直都有面帶著笑容，客觀性地確認過才更重要。

請務必試著用影片拍下自己說話時的模樣，親自確認看看。

還有，請大家平日就練習以充沛的情感帶動表情肌肉來說話。

這麼做將能夠幫助你順利把自己想表達的想法傳播出去。

第 5 章

如何傳達才能
抓住對方的心？

為什麼那個人說話那麼難懂？

本書最後一個章節要為大家介紹可抓住對方內心的「傳達法」。

以動聽聲音吸引人們後，在用字遣詞及說話方式上，必須能夠讓對方順利理解，才能緊緊抓住人們的心不放。

也就是說，「簡單易懂」很重要。

不過，幾乎所有人都做不好「簡單易懂地傳達想法」。

也由於太少人能辦到，所以只要能達成這點，你的工作和人際關係行情將會水漲船高。

好了，現在就來一一分享如何簡單易懂地將想法傳達給對方的重點。

第一次與某人見面時，大家都會先做自我介紹吧！

不論是工作或私生活，與對方初次見面時，自我介紹是必行之儀。

相信你也做過了上百次、上千次的自我介紹。

當然了，我在舉辦講座時，也固定會在一開頭就先請參加者一一自我介紹。

當中，最常聽到的內容會是像下面文字所示：

您好，我是○○○。

呃……我今天花了四十分鐘左右，轉搭捷運來到這裡。

嗯，我從事按摩這一行真的已經很久了，從按摩還沒有那麼盛行的時候，我就開始到各種不同地方上課學習人體構造，也查看了很多很多關於如何整療筋膜的知識，當然也實際提供過無數按摩服務，這算是我不會輸給任何人的強項。最近我也會受邀參加人數頗多的演講會並上台發表，感覺自己的工作範圍變得越來越廣了。

今天來是希望擁有更加寬廣的舞台……請多多指教，謝謝。

大家看了有什麼感想嗎？

會不會覺得話題跳來跳去，搞不太清楚說者想表達什麼呢？

順道一提，據說見面後的最初3～5秒鐘就會決定第一印象，而這個印象會持續約7年。

因此，與人見面時，如果最初做的自我介紹讓對方留下負面觀感，在那之後約可持續7年的時間無法拭去。

很可怕吧！

回到剛才的自我介紹，大家應該都知道問題出在哪些地方吧？

有四個問題點。

第一個問題點是，**一句話拉得太長**。若聽到延續不斷、不知道可以在哪裡告一段落的說話內容，聽者將無法整理資訊，也無法理解。

第二個問題點是，**表現方式過於抽象**。比方說，「嗯，我從事按摩這一行真的已經很久了」當中的「很久」，具體來說是多久呢？5年？10年？還是20年？對於「很久是多久」的定義，答案會依聽者而異。若是用抽象的方式來表現，聽者就會以各自

的感受來解讀。

第三個問題點是，採用業界的專業用語。「筋膜整療」這個專業用語除了同行人士之外，大多人應該都不懂意思。對聽者來說，這也會是一種壓力。

第四個問題點，添加非聽者所需的資訊。比方說，除非是從事交通運輸相關工作者或鐵道迷，否則應該對利用什麼交通工具或花費多少時間來到會場不感興趣。還有，「呃⋯⋯」、「嗯」等改口詞也是多餘的。

把意識放在聽者的身上

在整理出問題之後，大家有沒有察覺到一個事實？

那就是這個自我介紹呈現「聽者不在場」的狀態。

什麼意思呢？就是自顧自地說話而沒有為聽者著想，像是思考「聽者想知道什麼」、「怎麼說才簡單易懂」、「要用哪種說話方式才能讓聽者感興趣」等等，聽者

的存在完全被忽略了。

為什麼說者說話時會像這樣疏忽了聽者呢？

原因是**說者把意識完全放在「自己」身上。**

至今為止，我在自己主辦的說話術講座或企業培訓等活動上，聽過無數人的自我介紹。幾乎所有人淨是說關於自己的話題，像是「我有多強」、「我持有多厲害的資格」之類的話語。

不過，從聽者的角度而言，只會想搖頭嘆氣地說：「我已經聽夠關於你的事情了！」

如果是在放假時與個性合得來的朋友聊天，一直聊自己的話題也無妨。

不過，如果是想要在第一次見面時就抓住對方的心，這麼做絕對是自討沒趣。

每個人都對自己最感興趣。

對聽者來說，亦是如此。

對聽者而言，你所傳遞的資訊是否簡單易懂？是否讓人感興趣？是否能夠帶來好處？這些才是他們關注的事情。

所以，在傳遞資訊時，必須留意到聽者的這般心態。

基本上，溝通必須有傳遞者和接收者才得以成立。

如果只是單方面地傳遞資訊，根本稱不上是溝通。

採用聽者容易接收的傳達法，才可能順利達成溝通。也就是說，**事先考慮聽者立場，再傳遞資訊是溝通的基本。**

傳遞資訊時若不懂得時時刻刻為接收者著想，即便以動聽聲音順利吸引到人們，沒多久也會一個個挪開目光。

在人前發言時的五個重點

那麼，什麼樣的說話方式才能夠讓聽者毫無抗拒地接收到資訊呢？

務必要留意到「對聽者而言是否簡單易懂」。

在此說明五個重點。

① 每句話不要拉得太長

如果想講的話有一長串，而且每句話都拉得太長，會讓聽者沒有空檔可以思考，這麼一來，就會難以理解你將表達什麼，因此，應盡量在句尾以句號切斷句子，盡可能地縮短每句話的長度。說話時，請記得提醒自己在句號的地方稍做「停頓」。

×

嗯，我從事按摩這一行真的已經做很久了，從按摩還沒有那麼盛行的時候，我就開始到各種不同地方上上課學習人體構造……

○

我從事按摩這一行已經很久了。以前按摩還沒有那麼盛行。從最開始就會到各種不同 ← 地方上課學習人體構造。

大概就是像這樣以句號縮短每句話。

打句號的位置要放在延續話題的句子前面。若說話時總容易把好幾句話串在一起，請記得多打上句號來切斷句子。藉由這麼做，就能夠做到「一文一義」，也就是一句話只針對一件事情做表達。

② 把抽象敘述化為具體說法

抽象敘述過多時，將會欠缺具體性而失去說服力。

另外，聽者的解讀方式各有差異，說話過於抽象容易造成「你怎麼說話不算話」之類的爭執。

只需要把抽象描述變得具體，聽者就更容易想像，說話內容也會更具備深度說服力。

× 嗯，我從事按摩這一行真的已經很久了，從按摩還沒有那麼盛行的時候，我就開始到各種不同地方上課學習人體構造……

○ 我從事按摩這一行大約 20 年，期間參加過培訓中心或專家所舉辦的課程，學習人體構造…… ←

像這樣把抽象的敘述置換成數字或具體名稱，聽者也就能更輕易地想像出畫面。

③ 不使用專業用語

對於聽者可能會難以理解的內容，我們要詳細解釋或加上補充說明。記得隨時提醒自己我們認為的理所當然，不見得也會是對方的理所當然。

〇 查看了很多很多關於如何整療筋膜的知識……

✕ 查看了很多很多關於如何整療會造成肩頸痠痛的筋膜知識……

←

④ 不參雜非必要資訊

排除對聽者來說的非必要資訊，光是這麼做，就能夠使說話內容變得簡單易懂許多，也會容易傳達出去。

呃⋯⋯我今天花了40分鐘左右，轉搭捷運來到這裡。

○

嗯，我從事按摩這一行真的已經很久了，從按摩還沒有那麼盛行的時候，我就開始到各種不同地方上課學習人體構造⋯⋯

我從事按摩這一行很久了，經常到各種不同地方上課學習人體構造⋯⋯ ←

⑤ 不省略句尾，確實說完每一句話

「不用把話說完，對方也聽得出我的意思吧。」如果抱著這樣的想法而沒有把話說得完整，含糊帶過句尾，會使得聽者難以理解你想表達什麼，有時甚至會帶給聽者欠缺責任感的印象。因此，不省略句尾，好好說完每一句話吧！

×

感覺自己的工作範圍變得越來越廣了。

今天來是希望擁有更加寬廣的舞台⋯⋯請多多指教，謝謝。

176

感覺自己的工作範圍變得越來越廣了。

今天來是希望擁有更加寬廣的舞台，因而想要自我精進。請多多指教，謝謝。

←

我們來運用前面說明的五個重點，重新做一遍自我介紹：

您好，我是○○○。

我從事按摩這一行大約20年，期間參加過培訓中心或專家所舉辦的課程，學習人體構造。我查看了很多很多關於如何整療會造成肩頸痠痛的筋膜知識，當然也實際提供過無數按摩服務。這部分是我不會輸給任何人的強項。

最近，我也會受邀參加好幾百人聚集的演講會並上台發表，感覺自己的工作範圍變得越來越廣了。

今天來是希望擁有更加寬廣的舞台，因而想要自我精進。

請多多指教，謝謝。

提醒自己留意說話順序

自我介紹的內容是不是變得簡潔有力、又易懂許多呢？

大家可以事先把自己想說的內容寫下來，再像這樣照著重點來整理說話內容。

「啊？這樣好麻煩喔……」我彷彿聽見了這樣的聲音。不過，還是建議大家在學會駕馭五個重點之前，都要這麼做比較好。

因為藉由寫出內容來進行推敲，可以掌握自己在傳遞資訊上有著何種習性。

我想要傳遞的資訊少了什麼？相反地又多了什麼？當學會掌握這部分之後，傳遞資訊的動作將會越來越順暢，也會變得容易取得聽者的理解。

在有限的時間內，資訊量越少，就越容易傳遞出去。

因此，請大家盡可能在開口之前先推敲說話內容，精簡資訊之後再開口吧！

還有一個要請大家留意的地方，那就是「說話順序」。

請大家先閱讀下面的 **A** 和 **B**，比較看看有什麼不同。

A

於天氣晴朗的早晨前往伊勢神宮參拜，聽著人們踩踏參道發出的碎石子聲以及從樹林間傳來的鳥叫聲，心靈也會隨之淨化，而這個日本三大神宮之一的伊勢神宮，是由大大小小共一百二十五座神社所構成。

接著再到鳥羽水族館觀賞海象表演秀，看著海象的機靈表現以及可愛模樣，內心會感到無比療癒，而這個鳥羽水族館飼養了約一千二百種生物，是種類居日本之冠的水族館。

坐在御在所岳的空中纜車上，可欣賞到琵琶湖以及鈴鹿山脈的景色，而御在所纜車的鐵塔高達61公尺，居日本之冠，抵達山頂時，請不要忘記好好欣賞大自然的美麗全景。

B

在這裡為大家介紹三重縣內的三大必推觀光景點。

第一個景點是伊勢神宮。伊勢神宮是日本三大神宮之一，由大大小小共一百二十五座神社所構成。

尤其推薦大家在天氣晴朗的早晨前去參拜。聽著人們踩踏參道發出的碎石子聲以及從樹林間傳來的鳥叫聲，可以讓人感覺到心靈逐漸淨化。

第二個景點是鳥羽水族館。

該水族館飼養了約一千二百種生物，是種類居日本之冠的水族館。海象表演秀是這裡的必看活動，看著海象的機靈表現以及可愛模樣，著實讓人感覺到無比療癒。

第三個景點是御在所岳的空中纜車，此纜車的鐵塔高達61公尺，居日本之冠。抵達山頂時，請不要忘記好好欣賞大自然的美麗全景。您將可欣賞到琵琶湖以及鈴鹿山脈的壯觀景色。

大家覺得哪一邊的內容比較容易殘留在腦海裡呢？

兩邊所寫的內容幾乎相同，但不用說也知道 B 較為簡單易懂。

為什麼呢？

有兩個重點。

第一個重點是**句子不會過長**。藉由這麼做，可以更容易讀取每句話的意思。

此外，先以「在這裡為大家介紹三重縣內的三大必推觀光景點」為開場白來傳達整體樣貌，聽者就能夠事先掌握接下來會進行的話題，這個動作將有助於促進聽者的理解。

相反地，如果像 Ａ 那樣沒有先傳達整體樣貌便展開話題，聽者將不知道話題會延續到何處，這樣的狀況會讓他們陷入混亂而心想：「這話題要怎麼延伸？什麼時候才會講完呢？」這麼一來，就會越聽越痛苦。

另一個重點，Ｂ 是「**先傳達事實，再傳達主觀**」。

以伊勢神宮的介紹為例子來說，「伊勢神宮是日本三大神宮之一，由大大小小共

一百二十五座神社所構成」屬於客觀性事實。

B 先敘述這個事實後，才接著講訴「尤其推薦大家在天氣晴朗的早晨前去參拜。

聽著人們踩踏參道發出的碎石子聲以及從樹林間傳來的鳥叫聲，可以讓人感覺到心靈

逐漸淨化」這段個人的主觀想法。

藉由從客觀事實切入話題，可以使接續在後的主觀想法帶有說服力。

對聽者而言，只要如 B 的例子般整理資訊並留意說話順序，光是如此就能夠完成

簡單易懂的資訊傳遞。

順道一提，「3」被形容為「神奇數字3」，是個容易讓人們留下記憶的

數字。

朝三暮四、火冒三丈、有三必有四、三更半夜、三心二意……包含「三」的成語

和諺語不勝枚舉，這個事實想必也是因為「3」是個神奇數字。

另外，據說人類的大腦難以一次記住超過 4 件以上的事情。

因此，若能夠在傳遞資訊時留意到「把內容彙整成**3**點」，將會更容易把想法傳達出去。

運用三角邏輯讓聽者表示認同

話說回來，我們利用聲音或話語來傳遞資訊的目的是什麼？

我想大多數情況都是想要把自己的主張傳達給對方了解，以取得共鳴或認同。

尤其在商務場合，設法讓對方理解己方的主張，並讓對方點頭說「YES」的動作尤顯重要。

然而，說話令人難以理解的人在表達時，總會摻入過多資訊，天南地北地扯入一大堆與主張無關的話題。

這麼一來，就有必要斟酌的如何順著話題來傳達資訊，才能夠讓對方接受。

不僅如此，這些無關的話題大多缺乏可以讓聽者接受的理論性說明，這樣如何能

取得認同呢？

舉個例子好了，請大家閱讀下面的內容。

疲勞時可以多吃一點納豆。

是說，有些人不喜歡納豆那種黏稠拉絲的感覺就是了。不過，聽說納豆具有消除疲勞的功效，而且雖然是日本食品，但有很多外國人也都很喜歡吃呢！

對了！聽說最近納豆在關西地區也很火紅，超市還會賣到缺貨呢！

我又想到現在也有賣去皮的碎納豆，

遇到一整天對著電腦久坐工作的疲勞日子，或許吃些納豆會不錯喔！

大家有什麼感想呢？

以說者來說，目的是希望聽者認同最後一句的主張，也就是「疲勞日子，或許吃點納豆會不錯喔」。

不過，就聽者而言，並無法得知「為何吃納豆有助於消除疲勞」。

沒錯，說者提到了「聽說納豆具有消除疲勞的功效」，但在那之後接著說出一連串的非必要資訊，聽著聽著，早就忘了功效是消除疲勞這回事。

像這樣當場想起自己知道什麼資訊，就隨興說什麼的說話方式，並無法說服聽者，也無法取得認同。

那麼，該怎麼做才能夠順著話題讓聽者認同你的主張呢？

這時候不妨運用一下「三角邏輯」。

進行邏輯思考時，三角邏輯是不可或缺的技巧。

‧資料——佐證主張的事實或資料。

‧論據——一般事實。原理、原則、定律。

‧主張——說者想要主張的內容。根據資料和論據所引導出來的結論。

三角邏輯的框架由以上三點所構成。

三角邏輯

主張 —— 談話的結論、推論、假設（所以是～）

資料 —— 佐證主張的事實或資料、具體事例（有～的事實）

論據 —— 原理、原則、定律、人人皆認同的事實（一般而言～）

針對前面說的主張「疲勞日子，或許吃些納豆會不錯喔」，如果運用三角邏輯來引導的話，可得到如下的內容：

・資料——納豆富含維他命B_1。

・論據——一般認為維他命B_1具有消除疲勞的功效。

・主張——疲勞時可以多吃一點納豆。

我們來活用三角邏輯整理一下內容看看：

納豆富含維他命B_1，聽說這對消除疲勞非常有效呢！所以，遇到一整天面對電腦久坐工作的疲勞日子，或許吃納豆看看會不錯喔！

如果採用這樣的說法，相信就能夠得到「原來是這樣啊！我今天就來吃納豆看看！」的回應，並順利取得認同。

關鍵就在於加上客觀性資料與論據來佐證主張，並簡潔有力地表達。

只要能夠留意到這點，不論是簡單易懂的程度或說服力都會大幅提升，你的談話內容也會變得容易傳達給聽者。

一根頭髮掉在東京巨蛋的場地上……

再跟大家分享一個可以使談話內容增添說服力的重點。

那就是活用聽者所熟悉的畫面來做比喻。

舉個例子好了，以前我曾經在半導體廠負責以投資家為對象的宣傳工作（IR＝Investor Relations）。當時在日本全國舉辦了公司說明會，並邀請各方投資人士前來參加。

在前來的投資者當中，幾乎所有人對半導體都沒有特別深入的了解。

公司說明會上必須以這些人為對象，告訴他們被安裝在機器裡面、想從外觀看一眼也看不到的半導體有多大的魅力。同時，也必須設法取得投資人的理解及認同，對公司前景有信心，進而產生投資意願。

然而……「半導體是在幾乎一塵不染的建築物，也就是在無塵室裡面進行製造，而我們公司的無塵室達到等級100的規格。所謂等級100的狀態，就是一立方公分的空間裡只存在1顆1微米大小的微塵粒子。」如果做出這般說明，聽者非但不會拍案叫絕，還會滿腦子問號。

我們都聽過立方公分和微米，但日常生活中並沒有機會體認這些單位。因為不熟悉這些單位，所以難以想像出該數字有多了不起。

於是，在說明會上，我換了個說法：

188

「我們公司的無塵室達到等級100的規格。所謂等級100的狀態，就是一立方公分的空間裡只存在1顆1微米大小的微塵粒子。那狀態就像一根頭髮掉在東京巨蛋的場地上。」

像這樣以聽者想像得到的畫面（＝東京巨蛋、一根頭髮）來做比喻，就能夠得到「原來是這樣啊！那真是厲害了！」的認同回應，也成功吸引投資人士們繼續興致勃勃地聆聽說明。

順道一提，據說只靠聽覺接收資訊時，過了三天後只會記得約10％的內容，這時如果加了畫面，就能夠拉高到約65％，容易記憶的程度足足多出六倍。

且據說大腦無法辨別非虛構與虛構，**不論是親眼看到的、還是腦海裡想像出來的畫面，帶給當事人的衝擊程度都一樣強烈。**

因此，只要懂得利用聽者所熟悉的畫面來做比喻，讓他們在腦海裡留下強烈的印象，就能夠緊緊抓住其心。

與對方同步動作有助於拉近距離

說穿了，簡單易懂的傳達法就是懂得處處為聽者著想。

掌握站在聽者立場的「客觀性」。

這正是做到簡單易懂傳達法所需的觀點。

如何活用「客觀性」來抓住聽者的心呢？這也有箇中技巧。

不知道大家有沒有聽過「鏡射」這個字眼？

進到咖啡廳或餐廳時，只要環顧四周，觀察一下店內的情侶或感情要好的姊妹淘們，就會發現他們的動作、表情、身體或臉部的傾斜角度十分相似。

舉例來說，當有人拿起咖啡杯啜飲一口，其同伴也會跟進拿起咖啡杯啜飲一口，或是有人翹起二郎腿時，另一人也會跟著翹二郎腳。

感情越是要好，這樣的表現就會越頻繁出現。這種「感情融洽的人彼此會越來越

相似」的現象，其實是人類的本能，這是一種想要與抱有好感的對象處在相同世界、想要與對方一體化的同步行為。

就心理學來說，像這樣在無意識間如同照鏡子般仿效對方言行舉止的狀態，被稱為鏡射。

如果利用鏡射來進行溝通，可使對方在不知不覺中對我們產生親切感。

舉例來說，看見對方微微傾著頭在說話的時候，你也跟著往同一個方向微微傾頭說話，或是，以與對方相同音量及節奏感說話。

意思就是，**站在客觀的角度，刻意採取「相同」行動。**

對於說話節奏感與自己相同的對象，人們會有認定那個人「很能幹」的傾向。我想應該就是因為受到鏡射的影響，才會產生這般心態。

還有，在交談之中尋找與對方的具體共同點也是個值得推薦的做法。

前陣子，我遇到了某位女性，在與對方聊天時得知彼此都是京都人。

讓對方萌生意願的傳達法

「妳是京都人啊！」

「我以前住在桂。」

「真的假的？離我家超近的！我家就在隔壁站的西京極耶！」

得知彼此是同鄉後，氣氛一下子就因為當地的話題而炒熱起來。

大家肯定也都有過類似的經驗吧？

對於與自己相似的人，我們會很自然地喜歡上對方。一旦發現相似的地方，就積極地於交流中放入相關話題吧！

這麼一來就會產生親切感，溝通也會瞬間地更為流暢。

假設你正為了舉辦活動在進行籌備工作。

此時，沒有一個人伸出援手幫忙，也不知道他們到底有沒有察覺到你忙得不可開

交。

如果照這樣獨自一人進行籌備工作下去，不僅花時間，也會太吃力……真希望有人來幫忙！

好了，在這樣的情況下，你會以哪個說法來拜託周遭的人給予支援呢？

A. 「你怎麼都不幫忙？幫忙一下啦！」

B. 「你如果願意幫忙，那就太感激了！」

看過這兩句話之後，相信大家都很清楚了吧？兩者的主旨都是在表達「請幫忙」，給人的印象卻截然不同。

如果採用A的說法，對方會有種自己好像受到譴責、在挨罵的感覺。還有，也會覺得像被命令做事而心生不悅。

而B的說法給人印象完全不同，聽起來不像在命令，而是誠懇拜託對方的感覺。

這差異是如何產生的呢？

事實上，兩句話的主語不同。

人們說話有時會省略主語，來試著把省略掉的主語補上去看看。

A.「你怎麼都不幫忙？你來幫忙一下啦！」

B.「你如果能幫忙，那我就太感激了！」

聽到這種說法後，即使對方幫了忙，想必也幫得心不甘情不願。

使得訊息接收方產生像被命令、受到譴責的感覺而心生不悅。

向人提出請求時，如果像A那樣以「你」為主語，就會帶有「你應該去做」的語意，

不過，如果是像B那樣以「我」為主語，就會是話者純粹在表達自己的真實心情，

而不會帶給接收者任何壓力。

「你如果能幫忙做○○，我會很感激。」

「你如果能幫忙做○○，我會很開心。」

「你如果能幫忙做○○，我會很放心。」

若能像這幾句話一樣把自己的正面情緒加進訊息裡，對方就會產生「既然能夠讓這個人覺得開心，就幫忙一下好了」的想法，而自動自發地採取行動。

只要改變一下說法就能夠讓對方萌生意願，自然而然地為了你採取行動。

光是這麼做，就能夠避免對方心生抗拒，順利把你的請求傳達出去。

提出請求時，不要以「你」為主語，而是以「我」為主語來傳達。

運用三明治話術順利傳達負面要素

什麼樣的溝通會讓人覺得非常困難呢？我想應該是必須說出會讓對方感到刺耳話語的時候吧。

聽到刺耳話語的一方通常都會覺得不開心，而明知道會這樣，仍必須傳達內容的

一方心情則會十分沉重。

然而，若是真心期望聽者未來能夠有所成長，就不能逃避這麼做。

儘管聽來逆耳，還是希望接收方能夠確實把話聽進去。

面臨這種狀況時，有個方法可以在不會讓聽者產生不悅情緒之下，將負面訊息傳達出去。這個方法就是「三明治話術」。

意思就是仿效以吐司夾起食材來吃的三明治結構，在正面話題之間穿插負面訊息。

舉例來說，我在進行簡報的回饋與檢討時，就會採用如下的三明治話術：

【正面要素】
你的傳達方式採用理論性的內容結構，相當簡單易懂。

【負面要素】

如果可以多一點視線交流，或許會更好。確實做好視線交流不僅能夠順利傳達簡報內容，甚至能夠讓對方感受到你的積極熱忱。

【正面要素】

不過，話說回來，你把談話內容整理得有條有理，真的是簡單又易懂！

只要像這樣以正面吐司夾起負面食材後再上菜，就能夠讓聽者毫無抗拒地把負面食材也吞下肚，還附上一句：「嗯～真好吃！」

在企業培訓活動等場合上，如果讓不知道三明治話術的參加者互相回饋檢討，大多會傳來這類的評判話語：

「呃……你沒做到的地方有……」

「嗯～你需要改善的地方是……」

這麼一來，聽者將容易陷入負面情緒，感到垂頭喪氣，也可能惱羞成怒，最後導致無法坦率接納批評。

還有，一旦使得對方緊閉心扉，即使接著誇獎讚美想再敲開心門，也不容易了。

畢竟人們受到認同或稱讚時，都會感到心情愉悅。

利用三明治話術以正面發言展開交談，聽者就會敞開心房。

當聽者因為受到認同而心情愉悅地敞開心房時，就會變得容易接納負面意見。

順道一提，有個研究調查了溝通過程中的哪一部分最容易讓人留下記憶。

根據研究結果，溝通的最後部分記憶最為深刻。

第二容易留下記憶的則是最初的部分。

為了讓對方心情愉悅地接住你的訊息，請大家一定要學習以三明治話術來溝通喔！

想享受成果就不能少了練習

從前言開始至此，本書分享了動聽聲音的各種練習以及說話方式等內容。

相信大家現在都有了具體概念，知道如何發聲才能夠觸動對方的心，也大致了解在工作、人際關係上，有哪些傳達法的訣竅可以讓人留下好印象且簡單易懂。

最後，希望大家能夠做到一件事。那就是在閱讀完本書後，請立刻付諸行動，不要只是闔上書本說：「呼～看完了。明天再開始試看看吧！」

如果有讀者朋友一邊閱讀、一邊實際做了某項練習，應該都感受到了吧？實際練習後，當下就會體認到像是：「只是抬頭挺胸地站著而已，就覺得精神抖擻起來」、「只是做到飽滿的呼吸，隨著吐氣一起發聲而已，聲音就變亮了」之類的感受。

「真的可以馬上改變聲音耶！」實際有這般親身感受比什麼都來得重要。

「我做到了擁有只屬於自己的動聽聲音！」

只要能夠親身感受到這點，當下就會對自己產生些許自信，未來的日子也會跟著明亮起來。

第三章所介紹的基本訓練以及針對不同聲音困擾的練習，都能夠立刻感受到效果，如果你還沒有實際操作過，請現在就試著做做看！

只要實際做過幾次練習，遇到緊要關頭時就能夠立刻派上用場。哪怕只針對自己在意的部分也無妨，請大家務必反覆演練。

「我練習過了啊，但怎麼感受不到聲音跟以前有什麼不同。」如果這是你的心聲，建議一邊觀看影片、一邊練習。

感受到聲音變得不同後，接著要定期練習，直到能夠習慣性地發出這個不同的聲音。

一旦化為習慣，從此就會產生意識，懂得運用以動聽聲音為基礎的聲音技巧。

只要做了練習，當下就能夠感受到聲音的變化，但如果想要確實將此改變過的聲

音內化，唯有練習一途！

想享受成果就不能跳過醞釀的路程。

並且，完整練習可以大大改變你的未來，讓明天變得充滿希望！

結語

感謝翻開這本書的你一路閱讀到結尾。

若大家能夠活用本書找回自己的真實聲音，並且改變人生，那會是身為作者的最大喜悅。

以前的我想都沒想過會從事現在的工作，並且有機會執筆撰寫書籍。

為什麼呢？因為從前的我非常內向，而且聲如細絲，很難與人順利溝通。

偶爾有機會提起這件事情時，聽到的人幾乎百分之百都會說：「難以置信！」

這意味著人是可以改變的。

「我不會」、「我無法勝任」這類的想法都是自己加諸自己的斷論，實際上根本沒那回事。

為了改變而學習、取得知識，並付諸行動。

藉由這麼做，就能夠改變聲音、說話方式，進而改變人生。

尤其在面對聲音時，很多人都會抱著「聲音是與生俱來的東西，不可能改變得了」的放棄心態，但事實絕非如此。

不論到了多大年紀，都能夠大大改變聲音。

你的真實聲音是世上獨一無二的，充滿著只屬於自己的魅力。

若能找回真實聲音，連說話方式都能跟著改變，內心的自信開關也會隨之啟動。

這麼一來，不僅自我肯定感會提升，還能進一步博得周遭人們的信賴，工作和人際關係也會變得順遂。

自我肯定感與聲音、說話方式有著密切的關係。

我希望世上有更多人能夠藉由改變聲音和說話方式來認同自己，以符合自己的作風表現自我、與他人建立關係，並且對自己的人生負責，努力讓自己過得幸福。

這就是我之所以會從事目前工作的原點。

撰寫本書讓我擁有了美好的經驗，而這絕非我一個人的力量所能達成。

因為一路來得到很多同伴和家人的支持，我才能夠順利完成並出版。

還有，正因為參加過我的講座或研討會的眾多朋友們帶來的改變以及成功，敝人才有機會在書中介紹具體案例。

聲音擁有改變身心、甚至改變人生的力量。

聲音是促成自我發電的能量。

衷心期待有一天能夠聽到讀者朋友的聲音。

希望大家找回真實的聲音，度過屬於自己的幸福人生。

最後，在此感謝ＫＡＮＫＩ出版編輯部的渡邊繪理小姐、合同會社ＤｒｅａｍＭａｋｅｒ的飯田伸一先生給予我撰寫本書的寶貴機會。

2021年8月吉日

一般社團法人動聽聲音協會代表理事　村松由美子

給讀者朋友們的話：

感謝大家購買本書。

為了表達感謝之意，在此準備了小彩蛋。

可以一次觀看第三章～第四章所介紹的12種聲音訓練的影片！

請掃描QR CODE連結下列網址。

https://kanki-pub.co.jp/pages/kandouvoiceall/

請大家養成習慣進行訓練，

以期幫助自己擁有動聽聲音！

國家圖書館出版品預行編目資料

最強的動聽聲音法則：只要改變聲音，就能提升好印象與說服力，
工作及人際關係也會順利到讓你覺得不可思議！／村松由美子著；
林冠汾譯 . -- 初版 . -- 臺中市：晨星出版有限公司，2022.06
面； 公分 . --（勁草生活；497）

譯自：話し方に自信がもてる声の磨き方

ISBN 978-626-320-122-4（平裝）

1.CST: 聲音 2.CST: 發聲法

913.1 111004867

勁草生活 497

最強的動聽聲音法則

只要改變聲音，就能提升好印象與說服力，工作及人際關係也會順
利到讓你覺得不可思議！

話し方に自信がもてる声の磨き方

作者	村松由美子
譯者	林冠汾
選題	姜振陽
責任編輯	王韻絜
校對	王韻絜
封面設計	戴佳琪
內頁排版	曾麗香
創辦人	陳銘民
發行所	晨星出版有限公司 407 台中市西屯區工業 30 路 1 號 1 樓 TEL：（04）23595820 FAX：（04）23550581 http://star.morningstar.com.tw 行政院新聞局版台業字第 2500 號
法律顧問	陳思成律師
出版日期	西元 2022 年 06 月 15 日　初版 1 刷
讀者服務專線	TEL：（02）23672044 /（04）23595819#212
讀者傳真專線	FAX：（02）23635741 /（04）23595493
讀者專用信箱	service @morningstar.com.tw
網路書店	http://www.morningstar.com.tw
郵政劃撥	15060393（知己圖書股份有限公司）
印刷	上好印刷股份有限公司

歡迎掃描 QR CODE
填線上回函

定價 350 元

ISBN 978-626-320-122-4